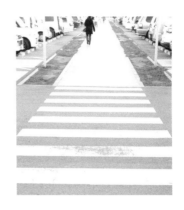

我是女生愛拍照

相機女孩　按下快門前的必學秘訣

U0076886

前言

　　只要按下相機的快門就能拍出一張照片，拍出來的成品卻是良莠不齊。

　　為了讓人們拍出理想的照片，數位單眼相機有許多設定簡單的機能。

　　像是光圈、快門速度、色溫度等等，有著各種不同的設定，一旦學會這些操作，就能拍出心目中理想的照片。接下來要怎麼拍呢？思考這個問題讓人感到好期待，攝影時也會更加有趣。

　　為了幫助大家學會這些技巧，我運用平常使用底片相機時的攝影技巧，和大家一樣使用數位單眼相機拍攝範例照片。以日常中所見的被攝體或情境為例，配合拍攝的照片加以解說。

　　我認為技術能否進步，在於活用數位相機的優點，拍攝後立刻確認畫面。檢視哪一種機能設定比較好，盡量多拍幾張吧。只要多拍幾張，應該能夠掌握其中的訣竅。例如什麼樣的光線方向可以拍出什麼樣的效果。只要能夠判斷這一點，就能判讀光線。

　　還有一點要記得的是拍到喜歡的照片後，不要讓它維持數位檔案的狀態，請把它沖印出來吧。仔細研究照片，鑽研一下就會發現如果這裡再改進一下應該可以更好。這跟複習的道理是一樣的，也是進步的秘訣。

　　本書的尺寸正好可以放在相機包裡，一起帶出門，請和心愛的相機一起利用本書，不斷拍攝出許多喜歡的照片吧。

Kakuta Miho

contents

2

拍出心目中的
美麗照片

3

發生困擾時派得上用場的
數位單眼相機攝影的 Q&A

4

進一步玩樂數位照片

appendix

本書主要使用 Canon EOS 5D 攝影，也包含部分以初級機種拍攝的作品。
此外，P64、P96、P111、P116～P119、P122～P124 使用 Nikon D90 攝影。

prologue

用數位相機
拍攝照片之前

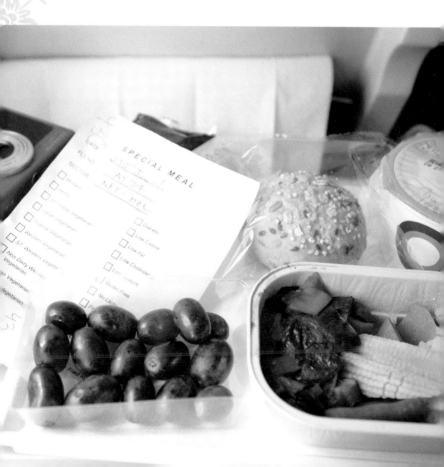

關於數位相機
的基礎

在相機賣場可以找到各式各樣不同的數位相機。相機大致上可以分類為數位單眼相機、輕巧的微型單眼相機、消費型數位相機。

數位單眼相機的特徵

這種相機也可以簡稱為「數位單眼」，基本性能較高，使用者遍及入門者與專業人士。

特徵為
（1）可更換鏡頭，對應各種不同的攝影情境。
（2）相機的本體當中有鏡子（反光鏡），可以用眼睛正確地確認記錄的範圍。
（3）可自由查閱相機的設定，拍出自己喜歡的作品。
等幾項。

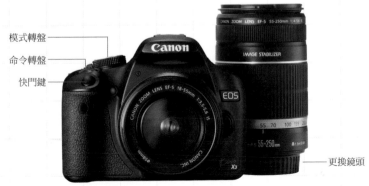

模式轉盤
命令轉盤
快門鍵

更換鏡頭

數位單眼相機範例：Canon EOS Kiss X3

＊數位單眼相機的構造

鏡子

攝影時鏡子升起，
完全黑暗

在攝像素子曝光

數位單眼相機的構造。
攝影時鏡子升起，所以可以將被攝體映在攝像素子上。

＊消費型數位相機

□ = 攝像素子

＊數位單眼相機

□ = 攝像素子

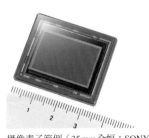

攝像素子範例（35mm全幅：SONY）

單眼相機利用了「反光鏡」的反射機構。單眼相機經由一個鏡頭照入被攝體的光線，從觀景窗確認經由鏡子反射的光線。攝影時，鏡子將會升起，被攝體的光線會投射於攝像素子上，即可攝影。至於數位單眼相機的選擇方法上，初學者只要使用入門機就行了。最近的機種甚至可以拍攝影片。專家用的機種曝光與自動對焦的精密度比較高，攝像素子的尺寸可能是與35mm底片尺寸相同的24×36mm（全幅）等等，性能比較高。

此外，最近省去鏡子的小型化「微型單眼相機」也很受歡迎。詳情請參閱專欄部分。

消費型數位相機的特徵

如果數位單眼相機適合想要拍攝正統照片的人，消費型數位相機（消費機）可說比較適合想要輕鬆玩樂照片的人。消費型相機又分為高性能的高階型，以及一般型。高階型可以進行曝光補償，或是以手動模式攝影，機能和單眼相機差不多。追求輕巧與高性能相機的人，不妨考慮這一類的相機。

一般的消費型數位相機無法進行較細膩的設定，儘管如此，還是充滿許多拍攝照片之外的影像機能，或是網路的機能等等，有不少特別的製品。此外，由於它的攝像素子比較小，也很擅長微距攝影。

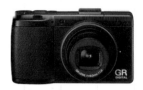

高性能的消費型數位相機
RICOH GR DIGITAL Ⅲ

輕便的消費型數位相機
Canon IXY DIGITAL 930 IS

何謂微型單眼相機？

正如文字所示，微型單眼相機就是小型化的數位單眼相機。正確來說，指的是採用「微型4/3系統」規格的數位單眼相機。相機裡沒有反光鏡。因此，機身更為輕巧，時尚感住，相當受到女性的喜好。

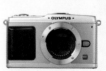

微型單眼相機範例：
OLYMPUS PEN

最好能和相機一起擁有的
好用小物

買了數位相機和鏡頭之後，終於可以攝影了。在進入攝影之前，先
介紹一些最好能和相機一起擁有的好用小物。有一些包含在相機組
當中，大部分的物品都必須另行購買。

Canon 半硬相機套 EH 19-L

相機套

收納數位相機的套子。由於相機很容易損
傷，相機套可以說是非常重要。保存時，
為了避免相機受潮，應從套子當中取出，
另外存放。

除了充電電池之外，還有可
使用三號電池的電池組（照
片為 Canon 電池 LP-E6）

電池、充電器

一定要購買備用的電池哦。大部分的數位
相機幾乎都要使用專用的電池，攝影中如
果電池沒電就無法攝影。尤其是寒冷的地
方，電池消耗的速度會更快。

此外，購買專用的充電器，充電時比較方
便。

記錄媒體

數位相機將照片記錄於記錄媒體（記憶卡）
上。不同的相機使用的記憶卡也不同，主
要使用的是 SD 記憶卡或 Compact Flash
（CF）卡。最近對應 SD 卡的相機幾乎都能
對應大容量的 SDHC 記憶卡。

SD 記憶卡（左）、CF 卡（右）

價格也降低了，只要準備2～4GB（Gigabyte）2、3張就沒問題了吧。

讀卡機

拍攝照片之後，將攝影的檔案複製到電腦中備份吧。可以用轉接線連接相機本體的USB端子與電腦的USB端子，要是有專用讀卡機會更方便。

讀卡機。照片為ELECOM MR-J 003

鏡頭

大部分的人都會在購買相機時一併購入鏡頭。請先運用那個鏡頭吧。等到上手之後，再視用途使用不同的鏡頭吧。鏡頭大致上可以分成3種類。將遠處物品擴大時使用「望遠鏡頭」，想要拍攝寬闊全景時使用的「廣角鏡頭」、近拍小東西時使用的「微距鏡頭」。視用途分別使用。詳情將在P45說明。

吹球

相機的鏡頭容易沾付灰塵與污垢，必須經常保養。
請先用吹球輕輕吹去相機本體與鏡頭上的灰塵吧。

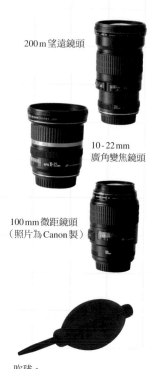

200m望遠鏡頭

10-22mm
廣角變焦鏡頭

100mm微距鏡頭
（照片為Canon製）

吹球。
照片為HAKUBA矽膠吹球CP

拭鏡布、鏡頭清潔組

大家常常用手帕或面紙擦拭鏡頭上的污垢,其實鏡頭非常容易受傷。請使用專用的拭鏡布吧。買不到拭鏡布的話,也可以使用鏡頭清潔組。

外接式閃光燈

大多數的相機都有內建的閃光燈。內建的閃光燈使用時非常方便,缺點是光量比較少,還有光線只能打在正面的被攝體上的限制。只要利用外接式閃光燈,不但能補足內建閃光燈的弱點,還可以積極地活用於作品上。

腳架

固定相機時,腳架非常好用。尤其是比較暗的地點等等,在容易手震的環境下攝影時,絕對少不了腳架。市面上可以找到大小不同的產品,小型的甚至可以放進口袋裡。選擇符合自己用途的產品吧。選擇時的重點如下。

堅固耐用

* 攜帶性
* 要有一定程度的高度
* 可對應低角度、低位置

拭鏡布。
照片為 HAKUBA Toraysee neo L

外接式閃光。
照片為 Canon SP 430 EX 2

腳架。
照片為 Velbon Carmagne G 5400 II

數位相機的特徵與數位照片

數位相機的普及速度非常快。基本上數位相機和底片相機的用法相同，數位相機還是有一些獨特的特徵。為了更靈活的運用數位相機，拍出具備自我風格的照片，讓我們先從理解它的特徵開始吧。

數位相機在運用檔案與當場確認照片上非常方便

相機收集從鏡頭射入的光線後記錄。詳細地說，是將「光線」的資訊，轉變為「色彩」的資訊或明、暗等「強度」的資訊（「攝像」），並「記錄」這個資訊。

底片相機同時用底片處理攝像與記錄。相對的，數位相機利用「攝像素子」，電子性的攝像，同樣地用「記憶體」進行電子性的記錄。也就是說「底片扮演的角色」是由「0與1的信號構成的數位」來進行。

保存於記憶體的數位檔案可以自由置換，所以可以反覆重拍無數次，也可以保存於電腦中，或是用電子郵件傳送檔案，輕鬆又自由的運用檔案。大部分的數位相機都會配備「液晶螢幕」，顯示記錄於記憶體之中的影像等資訊，可以當場確認拍攝的照片，很方便。

＊**數位相機**

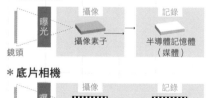

＊**底片相機**

畫素數越多

可以拍出越細緻的照片

表示數位相機性能的有「畫素」數與「攝像素子」的尺寸。

感光二極體有如方眼紙般排列於攝像素子的表面，讀取進入的光線的資訊，用小小的點（「畫素」）呈現影像。感光二極體的數量即為畫素數，型錄等通常寫著如「1000萬畫素」。畫素的數量越多，拍出來的照片越細緻。

最近1000萬畫素以上的相機已成為標準水平，不用像以前那樣對於畫素數太神經質。此外，影像的細緻程度稱為「解析度」。

畫素數相同漂亮的程度還是有異

然而即便畫素數相同，消費型數位相機和數位單眼相機拍出來的成品還是有所差異。其實和數位單眼相機的攝像素子相比，消費型數位相機的攝像素子非常小，影像的細緻程度自然不及單眼相機。所謂的影像滑順程度（＝階調的豐富度），指的是由白表現到黑的時候，在白與黑之間可以用多少灰色來表現。由於單眼相機的攝像素子比較大，所以進入攝像素子的光量也比較多，可以表現滑順的照片，也可以展現豐富的色彩。

＊**解析度**

1吋

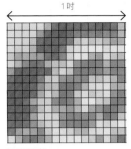

高解析度
 1點

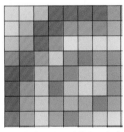

低解析度：在1吋之中，和上面比起來，形成照片的格子比較粗。看起來很像馬賽克。

 1點

上面為滑順的階調，下為粗糙的階調。

了解
攝影模式吧

數位單眼相機與消費型數位相機都可以視攝影用途，事先設定成最佳設定的「攝影模式」機能。只要透過旋轉轉盤這個簡單的操作，即可切換各種不同的模式。模式大致可以分為全部交給相機的「自動模式（簡單攝影區域）」、基於相機的設定，自己更細膩地設定的「自定模式（應用攝影區域）」。

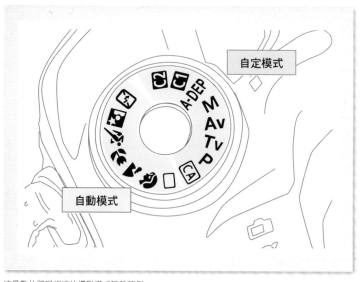

這是數位單眼相機的攝影模式轉盤範例。
內容依廠牌而異，基本上都差不多。

自動模式（簡單攝影區域）

針對被攝體，採用最適合的設定，分為各種模式。

自動模式（全自動模式）

只要拿起相機按下快門，相機將會自動決定最適合的設定。

風景模式

最適合拍攝風景的設定。對焦於遠處，光圈略為縮小的設定，即使是近處也可以拍得很漂亮。

運動模式

在不晃動的情況下拍攝動態的物體，快門速度設定得比較快。

禁止閃光模式

設定成自動模式時，在暗處攝影閃光燈將會自動，在這個模式下閃光燈不會亮起。

人像模式

最適合拍攝人像的模式。將前方的人物拍得很清楚，背景模糊。

近拍模式

近距離也能對焦，最適合近拍的設定。

夜景人像模式

可以同時將人像與夜景拍得很漂亮的設定模式。配合背景設定光圈，再亮起閃光燈。

自己設定模式（應用攝影區域）

想要自己更精細的設定時，使用這個模式。最常用的是P（程式模式）與Av或A（光圈優先模式）。

P　**P（程式模式）**

相機會設定成最適合的光圈與快門。可以自行設定曝光與閃光燈。

Tv S　**Tv／S（快門優先模式）**

以自己設定的快門速度為優先，相機會設定最適合的光圈、曝光。
※Nikon製的相機標示為S。

Av A　**Av／A（光圈優先模式）**

以自己設定的光圈值為優先，相機會設定最適合的快門速度、曝光。
※Nikon製的相機標示為A。

M　**M（手動曝光模式）**

快門速度與光圈值都能自己設定。曝光也可以自己決定，構圖上更為積極。

拿起相機吧

說明數位單眼相機的基本拿法。學會正確的拿法，是不讓攝影失敗的第一步。用正確的方法手持並拿好相機，是拍出不晃動的照片的秘訣。聽到正確的拿法，感覺似乎有點困難，只要想著不會晃動的拿法，應該能夠自然而然的學會吧。

正確的拿法與錯誤的拿法

站在平穩的地方，雙腳打開與肩膀同寬。用兩隻手臂在前方握緊，注意手臂應固定在身體上。

握把示範

基本上用右手食指以按快門的方式握好，左手支撐在鏡頭下方拿好。如此一來，可以一邊用左手對焦，同時按快門。

採用縱位置時，拿的時候讓快門鍵在上方，用左手撐在鏡頭下方。

窺視觀景窗吧

如果過去一直是使用消費型數位相機的話，應該是用液晶螢幕確認構圖吧。液晶螢幕的缺點是無法辨識是否對焦。單眼相機的觀景窗性能相當強大，一定要好好運用哦。

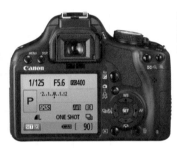

數位單眼相機以窺視觀景窗的方式決定構圖，並直接攝影。窺視觀景窗的另一個好處是可以固定相機。

觀景窗的視野率

是否可以100％拍攝觀景窗所看到的範圍，取決於「觀景窗的視野率」。如果這個數值是100％的話，攝影時即可拍到觀景窗所見的所有範圍。當此數值為95％時，從觀景窗無法看到外側5％的部分，但實際攝影時會拍到這個部分。從型錄可以確認這個數值，以適合入門者和中階的數位單眼相機來說，差不多都是95％左右。

如果是95％的話，從觀景窗看不見照片左的紅色範圍（設計圖）。

數位檔案的尺寸

開始攝影之前，想要拍攝多大的尺寸，用什麼樣的品質拍攝照片呢？這一點一定要事先設定。數位相機可以指定攝影檔案的形式、大小、品質。建議採用最大尺寸、低壓縮（極精細）的JPEG格式[※]。

1 照片尺寸大一點

攝影前一定要設定照片尺寸。如果沒有正確的設定，原本想要沖印成2L大小，成品可能會模糊不清。基本上適合於「大可以充小」的原則。

如果覺得每次都要設定很麻煩的話，只要預先設定成最大的尺寸，事後再視需求用電腦等縮小吧（→P150）。

照片尺寸的概略標準如下表所示。

尺寸	解析度
A3尺寸	2560 × 1920像素
A4尺寸	2048 × 1536像素
2L尺寸	1600 × 1200像素
L尺寸	1280 × 960／1024 × 768像素
Web用途	800 × 600／640 × 380像素

像素是什麼？

像素是在電腦上處理影像資訊的最小單位，也可以用P15說明的「畫素」表示。例如上表中「2560 × 1920」計算後約為490萬，在型錄上會標示成「500萬畫素」。

※ 數位單眼相機也可以拍攝RAW檔。詳情請參閱P140。

2 檢查一下畫質模式

在數位相機的設定中，分為一般、精細、極精細等項目。這些指的是影像的品質。視影像檔案的壓縮率，低壓縮的即為極精細（＝高畫質）。用低畫質模式拍攝的照片事後無法再改成高畫質，平常就用高畫質模式攝影吧。

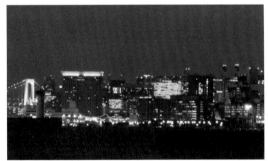

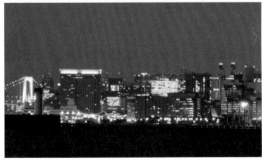

用L尺寸、極精細模式拍攝的照片（上）與
用S尺寸、一般模式拍攝的照片（下）

拍攝照片之前

這一個部分假設即將進行實際攝影,歸納之前說明過的重點。以後出門攝影時,請翻開這一頁複習吧。

1 影像的大小與解析度　　　　→P20、P21

尺寸設成最大,畫質模式設成極精細等等,設定成最高畫質吧。

[本書建議設定] 尺寸最大、畫質為最高畫質

2 攝影模式　　　　→P16

最適合的模式會因想要拍攝的對象而異。請選擇符合目的的模式吧。也可以配合自己的技術,切換各種不同的模式後攝影。

[本書建議設定] 程式模式或是光圈優先模式

3 相機的拿法　　　　→P18

用左手支撐鏡頭下方,右手握緊吧。使用觀景窗,在固定身體的狀態下攝影吧。

考慮攝影的目的

雖然統稱為攝影,卻有各種不同的目的。攝影時,當然要參考本處說明的重點,但是先預想目的也是很重要的一環。例如要拍攝婚禮的照片,或是孩子和家人的記錄照片,是重視作品性的照片,還是商品等等說明用的照片呢?先考慮一下用途吧。針對不同的用途,最適合的設定也會跟著改變,必備的機材也有所不同。關於第2章開始說明的技巧,也可以看出有些適合,有些不適合吧。本書的內容以女性攝影師為出發點,介紹柔和又溫馨的範例與技巧,並求內容儘可能用於廣泛的用途上。

鏡頭

有標準鏡頭、望遠鏡頭、廣角鏡頭、微距鏡頭等等，多帶幾個鏡頭可以因應各種不同的用途。

相機包

收納並攜帶相機主機、鏡頭、配件的包包。

相機主機

相機套 鏡頭套

如果直接將相機或鏡頭放在包包裡，容易造成損傷。請放在專用的套子裡並保存吧。

充電完畢的電池 備用電池

電池有沒有充電呢？備用電池也別忘記充電，放進包包裡吧。

隨身攜帶的物品

吹球、拭鏡布

在戶外使用相機時，隨時都有可能會沾到污垢。鏡頭上的污垢會直接留在照片中。大家常常忽略這個部分，一定要檢查。

記錄媒體、備用記錄媒體

準備對應相機的記錄媒體吧。容量 4GB 以上的記憶卡就能拍攝許多照片。

有了它很方便！

外接式閃光燈

接在相機的熱靴上使用。可以改變打光方向的款式比較好用。

曝光計

計算曝光的機器。

自由雲台

可以自由改變相機的方向。

水平儀

使用腳架時，確認相機水平的物品。

腳架

固定相機，不致於晃動。

反光板

反光板可以朝向被攝體較暗的部分、光線不足的部分反射光線。

拍攝照片吧
～攝影 3 步驟～

導讀內容在這個部分結束了。下一章會說明「光線」、「構圖」等等，操作相機時的基本技巧。在之前的篇幅當中做了不少說明，相機的拍攝步驟為以下三點。

1 拿起相機

2 窺視觀景窗

3 按下快門鍵

如何呢？有沒有浮現拿著相機攝影的樣子呢？如果有的話，可以進入下一章了。如果沒有感覺的話，請閱讀本章或第一章，激發你的感覺吧。

1

數位相機的
基本與攝影

照片的基本在於
捕捉「光線」的方法

在導讀部分已經說明過了，相機記錄光線的照射方式，並製成照片。因此，如何捕捉光線，就是拍出一張好照片的「關鍵」。

光線決定照片的好與壞

在光線與照片的關係中，最容易理解的就是「明暗」。舉例來說，當攝影地點一片漆黑時，拍出來的照片也是黑成一片，什麼都看不到。相反的，如果太亮的話，就會形成雪白的照片，也是什麼都看不見。

這些是比較極端的例子，但是大家應該能夠了解光線的影響有多大。即使不到這麼極端，還是可以舉出在逆光下拍出曝光不足的照片等等，失敗的照片做為代表範例。

光線不足會偏暗，被攝體容易晃動而模糊。

光線可以用「光圈」、「快門速度」、「ISO感光度」控制

數位相機透過鏡頭，採納照在被攝體上的光線，將照片記錄於媒體上。因此，只要控制鏡頭前方的窗子「光圈」（→P33）、照射光線的時間「快門速度」（→P35）與進入的光量（曝光：→P29），就能拍出漂亮的照片。此外，改變攝像素子感測光線的感光度（ISO感光度→P30），就能調整曝光。

太亮就會白成一片

改變光線照射的方式
照片也會改變

另一方面，光線照射的方向、角度與距離，也就是被攝體在什麼樣的光線之下，也可以改變照片拍出來的樣子。

專家的照片能夠給人帶來衝擊，有一方面是因為在「光線照射的方式」上花了一番心思。

想要學會光線照射方式時，必須仔細觀察光線。首先，仔細看一下光從哪一個位置，從什麼角度照射。

再舉一個例子，是像盛夏的陽光那樣的強光嗎？是陰天那種柔和的光線嗎？接著仔細觀察光線的質感，只要這麼做拍出來的照片品質也會有所改變。

晴天時，能拍出鮮艷的顏色。

陰天不容易形成陰影，
拍出來的對比較低。

光線的照射方式與其特徵

光線的照射方式也會改變照片拍出來的樣子。這裡要介紹幾個代表性的光線照射方式——順光、逆光、斜光（側光）、頂光。理解這些光線的特徵，活用於攝影中，即可擴大表現的範圍。

順光

光線從被攝體正面照射的狀態。由於被攝體整體都在光線的照射之下，攝影時通常都不會失敗。照片容易給人比較古板的印象。

斜光（側光）

從被攝體斜向45度角照射的光線。被攝體的陰影鮮明，形成比較立體的照片。想要利用陽光時，不妨利用清晨與傍晚，太陽較低的時間帶。

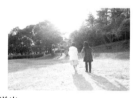

逆光

光線從被攝體後方面照射的狀態。一般來說，被攝體拍起來會比較暗，必須使用曝光補償（→P32）。想要調整被攝體的曝光時，可以開放光圈，或是放慢快門速度，進行較明亮（＋方向）的曝光補償。

頂光

從被攝體正上方照射的光線。特徵是陰影比較小，成為柔和的照片。

順光 ● 光線照射於被攝體的正面。
逆光 ● 光線照射於被攝體的背面。
斜光 ● 光線照射於被攝體的斜向。
頂光 ● 光線照射於被攝體的正上方。

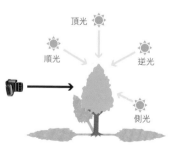

關於曝光

從鏡頭進入的光線照在攝像素子上稱為「曝光」。當曝光的時間適度時，稱為「適正曝光」。在這個狀態攝影時，可以拍出亮度、色澤自然的照片。曝光時間越長，進光量越多，會成為過亮的照片（曝光過度），曝光時間較短則會拍出較暗的照片（曝光不足）。

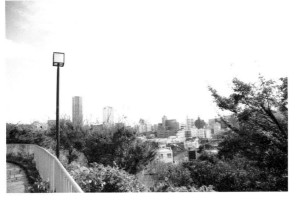

適正的曝光
接近肉眼所見的印象即為適正曝光。

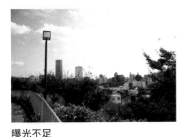

曝光不足
拍攝的細節黑掉的狀態。這張照片的樹葉變黑了。

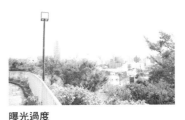

曝光過度
明亮的部分或較淺的顏色都白化了，成了看不清楚的狀態。

調整曝光

決定曝光的要素除了上一頁提及的進光量與時間之外，還有攝像素子的感光度。將這些調整成適度的狀態，即可拍出漂亮的照片。決定光量的是「光圈」，決定進光時間的是「快門速度」，表示攝像素子感光度的是「ISO感光度」。

關於光圈

「光圈」是調整來自鏡頭光線量的機能。打開或縮小光線進入的孔進行調整。打開光圈時進光量比較多，縮小光圈時進光量比較少。光圈不只能調整進光量，也可以變化照片模糊的程度（→P33）。

將相機的轉盤調到「Av」（或是「A」），就是可以指定光圈以決定曝光的「光圈優先模式」。

關於快門速度

「快門速度」決定光照在攝像素子上的時間。快門的速度越快，照射光線的時間越短，進光量也會越少。相反的，快門速度越慢，進光量也會增加。調整快門速度還可以利用晃動呈現被攝體的動感，擴大表現的範圍。

將相機的轉盤調到「Tv」（或是「S」），就是可以指定快門速度以決定曝光的「快門優先模式」。

關於ISO感光度

調整要讓攝像素子接受多少光線。這個感度稱為「ISO感光度」。感光度越高時越明亮。利用這個機能調整亮度，在昏暗的地方也可以加快快門的速度，或是縮小光圈。只是必須注意提高ISO感光度將會影響畫質。

從寫著「ISO」的按鈕設定。

光圈值與快門速度的關係
以及曝光補償

光圈開放的程度（光圈值、Ｆ值）與快門速度之間的關係就像是蹺蹺板。舉例來說，將光圈從Ｆ8加一格變成Ｆ5.6時，進入相機的光量會變成2倍。此外，將快門速度從1/60秒加快一格到1/125秒時，進入相機的光量會變成1/2。只要記住這樣的關係，也可以靈活運用自動以外的模式。此外，再介紹相機曝光補償的方法。

光圈值的數值每隔一格就是2倍

相機的鏡頭上會標示著2.8、4、5.6、8、11……等等，光圈值在排列上每隔一格就是2倍的數值※。從Ｆ5.6到Ｆ8，往旁邊的大光圈值是縮小一格，反之則加大一格。縮小一格後，從鏡頭進入的光量是1/2，加大一格後，進光量會變成2倍。

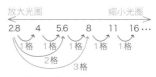

光圈（單位：Ｆ）

將光圈放大一格，也就是光圈值放大為$\sqrt{2}$倍，相機的進光量變成2倍。將光圈值縮小一格，進光量變成1/2。

快門速度的數值
每個都差2倍

另一方面，快門速度則是1/15、1/30、1/60、1/125、1/250……等等，排列的數字每格約為1/2（2倍）※。從1/15秒到1/30秒，調到隔壁較快的數值時，稱為快門速度調快一格。調快一格後，從鏡頭進入的光量是1/2，調慢一格則會變成2倍。

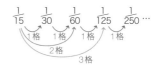

快門速度（單位：秒）

快門速度調快2倍（一格）後，相機的進光量是1/2，快門速度放慢2倍後，進光量變成2倍。

※ 現在大部分的數位單眼相機光圈值和快門速度通常是以1/3格的方式排列， 基本上還是一格一格調整。

光圈值與快門速度的關係

如同前面所述，曝光是光圈值與快門的組合，將兩者組合成適度的曝光後攝影。將光圈值從F2.8縮小一格到F4時，只要將快門速度調慢一格，例如從1/500秒調到1/250秒，進入相機的光線（曝光）就不會改變。

進光量稱為EV值（Exposure Value：曝光值），只要EV值相同，曝光就不會發生改變。

數位單眼相機的程式模式，採用的就是轉動轉盤時不改變曝光，組合與變化光圈值與快門速度的機制（程式切換）。想要拍攝背景模糊的照片或是泛焦的照片時非常方便。

調整曝光

在某些設定下，從相機的液晶面板或背面的液晶螢幕上可以看到下圖這種圖表。這是看照片明亮，也就是曝光的標準。「0」指的是適正曝光，負值是曝光不足（不足）偏暗，正值是曝光過度（過多），過於明亮。「1」、「2」指的是一格、二格，在曝光上每調一格的變化過大，所以將每一格區分成3個左右（1/3格）方便調整。

曝光補償

大多數的數位單眼相機都可以用「程式模式」、「光圈優先模式」、「快門優先模式」調整曝光。入門機種要按下「＋/－」鈕後旋轉指令轉盤，高階機種只要按下副轉盤即可調整曝光補償。

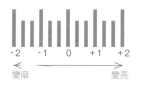

-2 -1 0 +1 +2

← 變暗 變亮 →

「＋/－」鈕

主電子轉盤
（指令轉盤）

按著＋/－鈕後旋轉指令轉盤，即可調整曝光補償

光圈可以控制
模糊的程度

在曝光的部分（→P30）也有觸及，光圈是調整從鏡頭進入的光量的機能。在相機的設定中，光圈的數值用光圈值（F值）來表示。在相同的條件之下，縮小光圈後進光量減少，必須延遲快門速度，加大光圈時，進光量增加，必須加速快門速度。

除了這個特徵之外，光圈還有一個重要的要素。那就是「合焦範圍」。我們常常可以看到背景模糊，被攝體卻很清晰的照片。光圈可以控制焦點與模糊的程度。

景深

焦點只對在一點，但是它的前後方感覺上似乎也對在焦點上。包含前後的對焦範圍稱為「景深」。

景深

模糊　　合焦　　模糊

被攝體1　被攝體2　被攝體3

上圖只有符合景深的被攝體2是清楚的，被攝體1和被攝體3拍出來是模糊的。當拍得清楚的範圍（合焦範圍）較大時稱為「深景深」，較小時稱為「淺景深」。

只想對焦於從籬笆凸出來的花朵部分，所以光圈設定成略偏開放的F5.6。採用光圈優先模式，所以相機會自動調整快門速度。

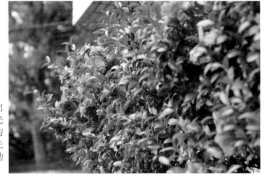

光圈與景深

將光圈縮小景深就會變深，光圈放大後景深則會變淺。一般來說淺景深指的是「光圈放大的狀態」、「望遠的狀態」、「對焦於較近處的狀態」。相反的，深景深指的是「光圈縮小的狀態」、「廣角的狀態」、「對焦於遠處的狀態」。

●淺景深狀態與深景深狀態的比較（淺景深比較容易表現模糊感）

景深	光焦	焦距	焦點	F值
淺	放大	望遠	較近	小
深	縮小	廣角	較遠	大

表現模糊感

拍攝被攝體前後方模糊的照片時，應該先決定想要展現什麼＝對焦在哪一處。接著再設定模糊的程度。請記住「對焦後決定光圈值」吧。想要把重點放在光圈上的話，可以將數位相機設定成光圈優先模式（→P30）後再攝影，但是縮小光圈將使快門速度減緩，比較容易晃動。

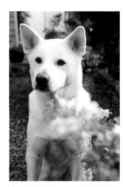

在院子攝影。模糊前方與背景，只把焦點對在狗身上，所以用F6.3。

前方與深處整體合焦的狀態。光圈值縮小到F18。稱為泛焦。

表現動態的
快門速度

快門速度可以調整光線從鏡頭射入的時間。快門速度可以得到的效
果是進光量與動態。

關於進光量

攝像素子只有在快門開啟的這段時間會受到光線的照射。當這段時間越
長（快門速度越慢），進光量越多，可得到明亮的照片。相反的，時間
越短，會得到越暗的照片。在P31曾經提及適正的曝光需要調整光圈與
快門速度。

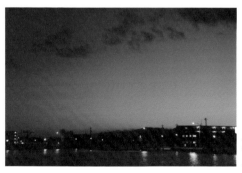

以1/25秒攝影的例子。
快門速度較快，拍出來的照
片比較暗。

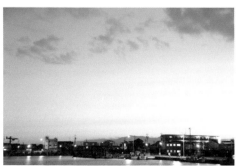

用同樣的光圈值，以1/4秒
攝影的例子。
速度較慢時拍出來比較明
亮。

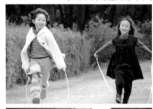

利用快門速度
表現被攝影的動態

快門開啟的時間越短，攝影的時間
也會縮短。因此移動中的被攝體在
照片中會成為靜止的狀態。當快門
開啟的時間越長，移動中的物體會
呈現晃動的狀態。只要利用這個原
理控制快門速度，就能表現被攝體
的動態。

背景靜止只有被攝體移動

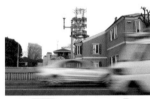

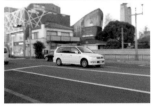

配合被攝體的動態，移動相機攝影（追
拍），被攝體是靜止的，背景會出現動
感。拍攝正在走路的人物、正在行駛的
電車時，效果特別好。

活用快門速度的
表現方法

想要有效地運用快門速度的效果
時，訣竅在於看準只有被攝體在移
動的狀況。在靜止的背景中，只有
被攝體在移動，所以能呈現躍動
感。如果被攝體的臉孔靜止不動，
只有手臂或腳移動，這種狀態下呈
現的效果更容易了解吧。這時應該
注意相機手震的情形。如果手震的
話，整體包括背景都會晃動。

背景保持原狀，只有正在走路
的人物晃動，呈現動感。

理解色彩

在前面的篇幅曾經說明光線，另一個重要的要素是「色彩」。物體反射光線就會出現色彩。拍攝照片時，常常出現色澤與實物不同的情況，只要理解色彩的特徵，設定相機時將會派上用場。

光的三原色

光是由許多不同的色彩構成的，其中紅色、綠色、藍色稱為「光的三原色」。組合這三個顏色之後，就會形成所有的色彩。舉例來說，數位相機的液晶螢幕、電腦或電視畫面描繪的顏色，也是基於這個原則。

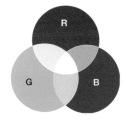

RGB

Red、Green、Blue 等三色。重疊的地方會變成白色。

色溫度與白平衡

即便統稱為光線一詞，除了明、暗這樣的尺度之外，又可以分為夕照的橘色光線、雨天偏藍的光、晴天的白光等等各種不同的色調。此外，陽光與螢光燈的光線顏色也不一樣。由光源形成的色彩差異可以用「色溫度」來表示。色溫度會因光源而異，攝影時如果數位相機沒有調整到最適合的狀態，會拍出與實際顏色不同的色澤。調整色溫度的機能稱為「白平衡」。

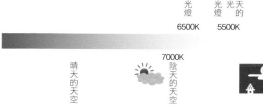

光線	色溫度（K）
電視或電腦螢幕	9300
陰天的天空	7000
螢光燈（白光）	6500
中午的陽光	5500
便利商店的照明	5000
日出、日落	4000
家庭用的鹵素燈	3000
白熾燈泡	3000
燭光	2000

＊單位：K＝Kelvin，計算色溫的單位。

調整白平衡

相機已針對色溫度預設白平衡為「晴天」、「陰天」、「螢光燈」等等，攝影時採用適合的設定。如此一來，即可完美重視色澤。

此外，也可以刻意改變白平衡，改變作品的風貌。

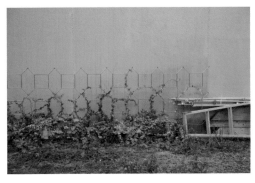

將白平衡設成「晴天」的例子。比較接近實際的顏色。

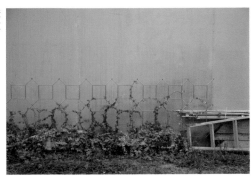

將白平衡設成「白熾燈泡」的例子。給人一種泛藍的冰冷印象。

對焦的方法
「自動對焦」與「手動對焦」

對焦指的是將焦點對在被攝體上。「自動對焦」是相機會自動對準焦點，「手動對焦」則是自己對準焦點。

自動對焦

捕捉被攝體在半按快門鍵之後，相機會自動對準焦點。數位單眼相機有多個對焦用的測距點（對焦區域、AF 點），設定成自動對焦時，不僅可以自動設定這些測距點，也可以自行選擇。

❶窺視觀景窗，確認被攝體，半按快門鍵。

❷由於有多個對焦的區域（對焦區域），所以相機會自動對準焦點。

❸也可以從相機的多個對焦區域選擇一個（可任意選擇），再行對焦。

❹也可以將對焦區域固定在中央後對焦。如果被攝體不在中央的話，可以先將被攝體置於畫面中央，半按快門鍵對焦之後，保持半按快門的狀態移動相機決定構圖。

在自動設定測距點的模式下，有時候不容易對到焦點。這時不妨自己選擇任意的測距點吧。通常最容易對焦的是中央的測距點。即使對焦時不想讓被攝體在畫面中央時，也可以先移動相機，讓被攝體位於畫面中央。這時半按快門鍵，在半按的情況下移動相機，即可讓被攝體在對焦的情況下，完成理想的構圖。

自動對焦

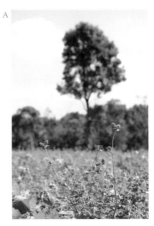

自動對焦有時無法對在自己想要的焦點上。這時可以切換成手動對焦（MF）。有別於自動對焦，用手動的方式對準焦點必須要一定的熟練度，其實只要轉動對焦環即可，不妨挑戰一下吧。

三張照片都是在相同的設定下拍攝的，只有焦點不一樣。光是這樣就有各種不同的拍攝方法。手動決定對焦的部分。由於照片會強調對焦的部分，要讓花朵當主角呢？還是樹木當主角，將焦點對在想要展現的部分。

焦點只對在前方（A）
焦點對在深處（B）
焦點對在中間（C）

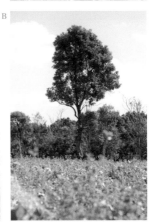

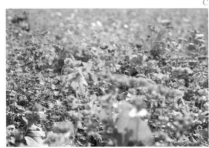

040

理解構圖
讓攝影更順利

前面的篇幅說明了操作相機的基本知識，但是從作畫的觀點來看，要如何配置物體，亦即為「構圖」才是重點。構圖有一些基本的類型，只要符合這些類型，就能讓照片呈現安定感、開闊或動態等等表情。

黃金分割點構圖

從另一個頂點垂直畫一條線到畫面的對角線上，這兩條線的交差點稱為黃金分割點，以此點為基準的構圖。

捕捉被攝體時，將重點放在黃金分割點上，就成了和諧的照片。

二分割構圖

從畫面中央往上下或往左右畫一條二分割線，以此線為基準的構圖。

被攝體位於畫面單側，視線容易跟著移動，是一張容易欣賞的照片。

斜向二分割構圖

以斜向畫一條將畫面分成兩半的線，以此線為基準的構圖。

以斜向分割畫面，成了一
張有動感的照片。

三分之一構圖／四分之一構圖

在畫面上下或左右畫三等分或四等分的線，以此線為基準的構圖。

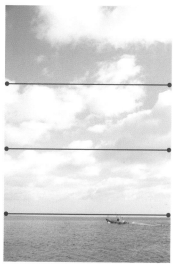

表現空間的遼闊感，成了開放
感十足的照片。

其他的構圖

曲線構圖

以寫S型的方式配置被攝體的構圖。可以讓彎曲的道路等物體呈現深度。

放射線構圖

呈放射線狀的構圖。可以表現由下往上眺望樹枝或噴水池的壯闊感。

日本國旗式構圖

將被攝體配置於畫面中心的構圖。呈現紮實、強而有力的感覺。

三分割構圖

在畫面上下左右畫三等分的線,將被攝體配置於交差點處的構圖。

三角形構圖

將被攝體配置於三角形的構圖。容易賦予深度,展現動態。

關於角度

相機面對被攝體的朝向稱為「角度」。例如從某個被攝體的正面拍攝、從下面拍攝、或是從上面拍攝，看起來會有很大的改變。利用這種方式，在角度費一番心思，即可呈現不同的表情。這裡要看一下角度的種類與其特徵。

高角度

從較高的位置拍攝被攝體的角度。最適合拍攝朝正上方綻放的花朵等等，可以讓整個被攝體入鏡。

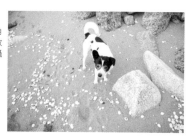

低角度

從較低的位置拍攝被攝體的角度。拍攝人像時，頭部看起來比較小，照片會給人纖瘦修長的印象。

水平角度

從與被攝體相同高度拍攝的角度。拍攝人像時，則以被攝體視線的高度攝影。拍攝孩童時應蹲到眼睛的高度，即可拍到活潑生動的表情。

關於鏡頭

數位單眼相機的魅力之一是可以自由更換鏡頭。鏡頭也有各種不同的種類，機能都不盡相同。這裡簡單地說明選擇鏡頭的方法與其特徵。

選擇鏡頭的方法

選擇鏡頭時，應該先決定要拍攝的對象。例如想要將遠處的物體拍大一點時，應使用望遠鏡頭，想要拍攝寬闊的範圍時，使用廣角鏡頭，近拍則用微距鏡頭等等，鏡頭也有它們的用途，只要目的明確的話，自然可以決定所需的鏡頭。

研讀鏡頭型錄的方法

鏡頭型錄裡有許多專業術語。如果不了解這些術語的意義，可能無法選到符合自己目的的更換鏡頭。這裡說明選擇鏡頭時重要的術語。

●範例

商品名稱	鏡頭構成	畫角（對角線）	光圈葉片數	最小光圈	最短攝影距離最大倍率	濾鏡口徑最大直徑×長	質量
EF24-105mm F4L IS USM	13群18片	84°-23°20'	8片	22	0.45（微距）m 0.23倍（105mm時）	77mm φ83.5mm×107mm	670g

商品名稱
標示著鏡頭的焦距（→P46）與表示鏡頭亮度的F值（→P31）。範例的焦距為24-105mm，開放F值為4。

畫角
表示鏡頭可容納範圍的角度。焦距相同時，畫角也相同。

最小光圈
光圈縮到最小時的光圈值。

最大倍率
表示可以拍攝實品的幾倍。例如標示為0.2倍時，可以將實品拍成1/5的大小。

濾鏡口徑
可安裝於鏡頭上的濾鏡尺寸。

鏡頭的種類

了解型錄的研讀方法之後，接著要說明代表性的鏡頭特徵。由於數位相機在相同的焦距下，可拍攝的範圍（畫角）不同，所以使用的是以35mm底片相機換算的數值（35mm換算）。

標準鏡頭

標準鏡頭最接近人類肉眼所見的影像，焦距為50-55mm（35mm換算：以下同）。

望遠鏡頭與廣角鏡頭

焦距比50-55mm還長的鏡頭為望遠鏡頭。85-100mm為中望遠，135-300mm為望遠，超過350mm的則為超望遠。數字越大時，可以將遠處的物體拍得越大。此外，數字越大時，畫面越平面，歪斜的情況越少。

相同的，廣角鏡頭指的是焦距小於35mm的鏡頭，28-35mm稱為廣角，14-27mm則是超廣角。數字越小時，拍到的範圍越寬。此外，數字越小時，越能呈現遠近感，但是容易形成歪斜的畫面。

關於焦距

由鏡頭射入的光線，集中於攝像素子上的這段距離稱為焦距。在型錄上可能會標示成f=50mm等等。這時的「f」和表示光圈的F值不同，請不要混為一談。焦距越長時，影像越大，焦距越短影像越小。

$$F = \frac{f}{D}$$

F：F值
D：鏡頭口徑
f：鏡頭焦距

F值的算法

2
拍出心目中的
美麗照片

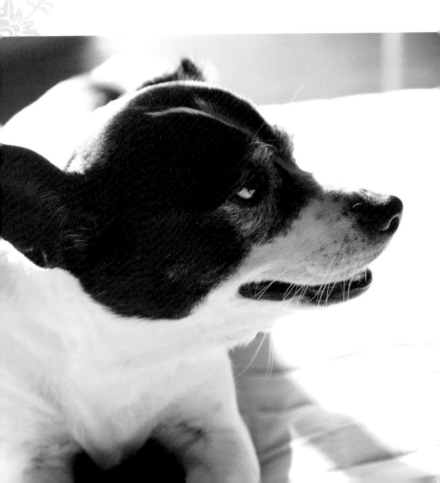

拍攝窗外雨天的風景

我每次到機場幾乎都會攝影。這一天下著雨，我依然將焦點對到窗外的飛機上拍攝 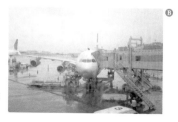 B。原本想要一併拍出雨滴垂落的玻璃，沒想到焦點沒對到前方的玻璃窗上，所以沒拍到雨滴。當然我本來就想要拍飛機，所以這樣也沒什麼不好啦……。

這次我改用手動對焦，對焦在雨滴上拍攝，就成了一張很棒的照片 A。

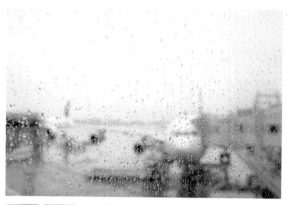

對焦在窗戶上

這張照片的雨滴給人深刻的印象。自動對焦時會合焦於窗外較大的被攝體上，所以改用手動對焦。

快門速度	光圈值	鏡頭	ISO	對焦
1/100 秒	6.3	45mm	320	M

從濕濕的地面可以看出是雨天

利用手動對焦設定將焦點對在飛機上。其他的設定都沒有變更。光是焦點的不同就能拍出差異這麼大的照片。

焦點的位置打造不同的印象

最重要的一件事是焦點要對在哪裡。想要強烈表現雨天的氣氛時，焦點應對在前方的窗戶上。如此一來即可清楚地拍出窗戶上的雨滴，一眼就能看出是下雨天，同時模糊後方的飛機，成了印象非常柔和的照片。

在雨中攝影時

如果是白天的話，不管快門速度如何，都無法拍出清晰的雨滴。這時只要利用閃光燈，讓雨水反射光線即可拍到雨滴。此外，開閃光燈的時候，夜間的背景比白天還暗，拍起來的效果更清楚。

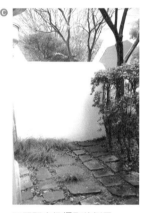

不開閃光燈攝影的例子

可以表現下雨的感覺，但是沒有拍到雨滴。快門速度為1/60秒。

開閃光燈的例子

在背景比較暗的地方，雨水反射閃光燈即可拍到雨滴。快門速度為1/30秒。

Point 白平衡設定為「晴天」強調下雨

利用白平衡的設定可以改變照片的氣氛。雨天時大家經常設定成「陰天模式」，如此一來整體就成了泛白的圖畫。想要表現雨天泛藍的感覺時，請將白平衡設定成「晴天」吧。

拍攝櫥窗內部

在芬蘭機場的免稅商店看到一副可愛的樸克牌,經過時就順便拍下來了。雖然沒辦法買,還是可以用相機拍起來,把它帶回家。後來看照片發現顏色和我實際看到的不一樣 **B**。為了接近我記憶中的顏色,攝影後用電腦軟體修整照片的色彩 **A**。

A

快門速度	光圈值	鏡頭	ISO
1/60 秒	4.5	55mm	500

側著身體,注意儘量不要拍到自己的影子。

B

調整色彩之前的照片

用「Photoshop」的影像選單的「調整」──「色彩平衡」,將洋紅的水平游標往左方移動,調整成 **A** 的樣子。

注意倒影

越過玻璃攝影時，最需要注意的就是倒影。從正面拍攝時，玻璃會反射出自己的影子，應移動到反射不出來的角度之後再攝影。這次我以拍攝撲克牌為優先考量，所以拍到自己的影子了。

不要拍到多餘的事物

趁著早上拍攝代官山的商店。為了呈現外國的氣氛，所以儘量不要拍到招牌等等，重點還是不要讓自己的身影倒映在櫥窗上，所以攝影時稍微側著身體。

緊急的時候應先攝影，事後再行調整

這次我只是經過，時間上比較緊迫，所以只設定了快門速度和光圈，沒有設定色溫度就拍了。肉眼看到的時候，整體在螢光燈的照射下，顏色比較白，拍出來的照片卻有點偏紅。為了接近實際的印象，所以事後再用「Photoshop」軟體調整亮度和偏紅的情形。就成了照片 Ⓐ。

遇到這種情況時，為了避免錯失快門時機，所以攝影時省略部分的設定，事後還是可以利用調整進行某種程度的修正。

試著使用微距模式

櫥窗裡閃耀的小小雜貨們。這時不妨使用微距模式吧。範例是展示於世界遺產城市——克拉科夫商店裡的人偶們。攝影時按住內建閃光燈，不要讓閃光燈彈起來，在沒有打閃光燈的情況下拍攝（攝影：編輯部）。

快照 拍攝繽紛的色彩

結束愉快的一天的後台。沒想到會遇到色彩這麼繽紛的光景，讓我想用相機把它保留下來。

色溫度設定成較高的數值，儘量拍出暖色系的感覺，為了讓畫面裡出現更多顏色，所以用廣角攝影。剛開始只想要拍車輛，後來我覺得有一點怪怪的，想到站在第一眼看到車子的地方拍攝，感覺似乎比較對味。前方的紅白柵欄和藍色的鐵絲網非常棒。平常當不了被攝體的物品成了點綴一起入鏡，有時候感覺還不錯。

快門速度	光圈值	鏡頭	ISO
1/60 秒	8.0	32mm	250

除了深色之外，色彩呈現一致感。

要素過多時的構圖方法

這是一張色彩繽紛，要素也很多的照片。在我的第一印象中，最喜歡紫色的車子，為了把它放在第一順位，所以攝影時把車子放在正中央。由於車子的衝擊比較強烈，如果車子太搶眼的話，我另外想要表達的「周圍也充滿色彩」這一點就太薄弱了。雖然想要強調車子，又為了和其他較淡的色彩融合，所以我將車子往右移，用前方的柵欄遮住黑色的輪胎部分。終於拍出絕妙的平衡Ⓐ。

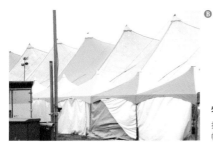

特寫周圍的帳篷
拍了一張只有粉彩色調的照片。成了一幅有趣的圖畫。

只有紫色汽車的話……
對焦在紫色的汽車上。拍攝這張照片時，我才發現我也想要拍出整體色彩繽紛的色調，又拍了左頁的照片。

帶著好奇心尋找被攝體吧

聽了Kakuta小姐的一番話，編輯部也試著拍了五彩繽紛的照片。這是世界遺產馬爾堡的街道。攝於從城堡回到車站的路上，這是沒有照到夕陽、色彩豐富的公寓。忍不住用消費型相機拍了一張。

呈現遠近感

這是白色的木材樓梯。將只容一人寬度的狹窄樓梯的木紋拍成小巧雅緻的樣子也許很可愛，但是我使用廣角鏡頭，採縱向攝影以發揮遠近感（透視）。

這一天的陽光比較強，所以屋頂的陰影感覺很舒服，柔和的自然材質給我一種穩重的感覺，於是拍了這張照片。

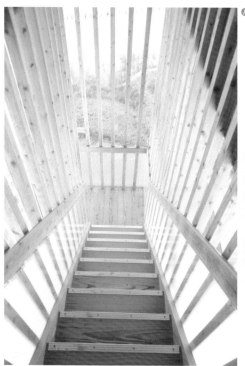

Ⓐ 實際上並不像照片這樣偏綠，但是我想要表現在炎熱的時刻，影子落下來，呈現清涼的氣氛。
通常陰影部分拍起來呈灰色Ⓑ，將「白平衡」設高一點，設定成偏黃的色澤。成了可以表現涼爽與木材質感的顏色。

快門速度	光圈值	白平衡
1/60 秒	6.3	5500k

鏡頭	ISO
28mm	250

使用廣角鏡頭時應注意歪斜的情況

注意樓梯的水平部分和柱子的垂直線不要過於歪斜。此外，數根柱子並排的樣子也很漂亮，所以讓畫面呈現左右對稱的構圖。我想要發揮樓梯的長度，所以站在樓梯的最上面，以廣角攝影，但是上方形成陰影，非常暗，拍起來黑黑的。所以我往下走了幾層後再拍攝。縮小光圈攝影時，整體都能對焦，呈現清晰的印象，卻不容易展現立體感，也不容易表現木頭的暖意，所以這次設成F6.3。如果再放大一點的話，又會過於柔和，超過F11以上又會給人冷硬的印象，所以最好採用F5.6～8左右（使用鏡頭Canon變焦鏡頭 EF24-101mm 1:4L IS USM）。

28mm與24mm畫角的差異

可看出24mm攝影時可以拍到更寬的部分（左為28mm，右為24mm）

發揮遠近感的建築物照片

這是芬蘭的建築物，攝影時讓天花板和地板的線條朝消失點變窄。

從飛機的窗戶攝影

我想大家在搭乘交通工具時，一定也曾經看到令人讚嘆的美景。不知不覺中看到寬闊的山或是雲。雖然不是名勝也不是觀光地點，我還是會拍攝自己覺得漂亮的景色。

這張照片是早上搭飛機時拍的。朝陽從雲隙中灑透幾縷光線。我拍了幾張，捕捉這一瞬間。

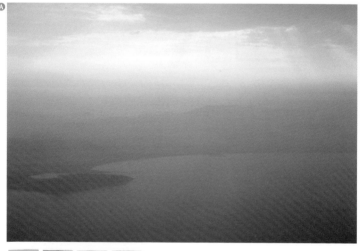

快門速度	光圈值	鏡頭	ISO
1/80秒	9.0	50mm	100

快門速度是1/80秒，不用太快。由於是風景照片，光圈最好縮小一點。

防止窗玻璃的倒映

取下相機的遮光罩，讓鏡頭平行貼在窗玻璃上，中間不要有任何空隙。如此一來，就不會出現玻璃的反射或是倒映。從飛機拍攝遠處時，就算快門速度不快也不會晃動。和平常在地面時一樣，只要1/60～1/80秒左右就行了。

由於隔著一層玻璃，所以拍起來的顏色會比肉眼所見的還要深一點。也可以利用曝光補償，Ⓐ、Ⓑ為了表現光線，所以用原本的曝光攝影。

同時拍攝的幾張照片之一。這一張沒有拍到光線。數位相機可以刪除檔案，不妨多拍幾張，以免錯失快門時機。

拍攝地面的風景

從飛機往下看的時候，大家應該常常會為了地面上雄壯的光景感到驚奇。範例是為了拍下芬蘭有許多湖泊的景象。此外，當飛機進入著地階段時，將會廣播不可使用電子儀器，這時不可以使用數位相機攝影。

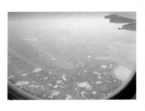

point 利用白平衡調整玻璃的顏色

有時窗玻璃有上色，用肉眼看可能看不出來。感覺就像是使用彩色濾鏡，拍出變色的照片也許蠻有趣的。如果玻璃並不是自己喜歡的顏色時，請設定白平衡調整（P37）。

剪下旅行的記憶

出門旅行的時候，通常只顧著拍下當時看到的風景，反而很少拍攝可以
表現整個街道氣氛的照片。難得的旅行機會，至少拍一張值得回憶的照
片吧。

這張照片是我去芬蘭的時候，想拍一張可以眺望整個城鎮的照片當成旅
行的回憶，所以爬到高一點的地方去攝影。中央後方可以看見赫爾辛基
大教堂，左邊前方是赫爾辛基中央車站。

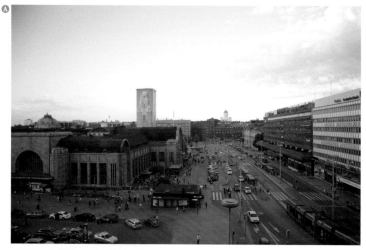

快門速度	光圈值	鏡頭	ISO
1/60秒	6.3	24mm	400

用廣角從比較高的地方儘可能拍下整條街道。

拍攝街道外觀時應用廣角

想要大範圍儘量捕捉多一點街景時，重點是站在較高的位置，以廣角鏡頭攝影。像是旅館的房間、建築物的屋頂或是展望台等等，不妨從這些地方攝影。這次以24mm的焦距攝影。歷史性的建築物和近代的大樓同時入鏡，可以看出這個街頭的印象，也是這張照片構圖的重點。

ⓑ

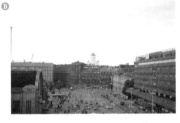

變焦鏡頭可以嚐試各種不同的焦距

將焦距設成58mm後攝影。可以清楚地看見中央的教堂，更容易了解照片的拍攝地點。

ⓒ

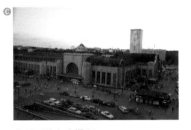

也用別的角度攝影

在同一個地點，用不同的角度攝影。焦距是32mm。這張以車站為主角。

巧妙的運用廣角鏡頭

鏡頭組也有廣角的變焦鏡頭。其中也有變焦鏡頭的畫角等同於35mm換算後的28mm程度。由於歐洲的建築物相當巨大，就算使用28mm的鏡頭，從地面可能還是無法將整座建築物拍下來。這時應裁切建築物。範例是維也納的城堡劇院（Burgtheater）。如果硬要挑出缺點的話，應該等到市電再往左移一點再按快門，畫面比較美觀（攝影：編輯部）。

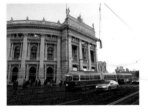

 旅行

拍攝有如名信片般的
回憶照片

我想把旅行中的一景製成明信片。到芬蘭的赫爾辛基旅行時,把印象深刻的街景拍成明信片的味道。

範例 Ⓐ Ⓑ 把代表城市的「赫爾辛基大教堂」放在中央,這是曾經造訪過赫爾辛基的人才能完成的回憶明信片。從遠處以望遠鏡頭攝影,從較高的建築物正面水平拍攝,不用透視法,拍起來更有明信片的風格。

Ⓐ
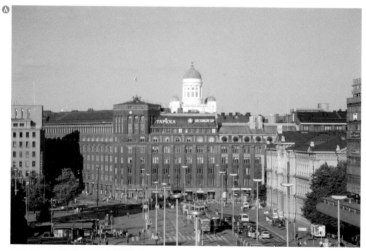

快門速度	光圈值	鏡頭	ISO
1/80秒	6.3	105mm	100

從地面往上拍攝,或是從較近的地方以廣角鏡頭攝影,都會出現透視法構圖。從遠處使用望遠鏡頭,才能拍出水平的照片。

放進城鎮的象徵吧

明信片照片的構圖重點在於放進象徵城鎮的建築物，還有可以感受街頭氣氛的道路風景。如此一來，事後看照片時，只要看一眼就能了解這是哪裡的街道。放進馬路是為了使容易偏向無機質的風景照片添一點暖意。

縱向位置強調深處

從相同的位置拍攝縱向位置的照片。成了比較有深度的照片。

站在同一個位置，改變相機的方向後攝影。焦距為廣角（28mm）的 ⓒ 與標準（約50mm）的 ⓓ，建築物的印象也有所差異。

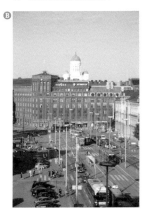

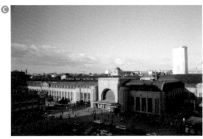

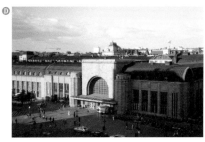

只有名勝古蹟，成了平凡的照片

照片是編輯部拍的，位於波蘭的世界遺產馬爾堡。雖然有明信片的味道，但是只拍到名勝古蹟，似乎少了一點趣味（攝影：編輯部）。

風景 拍攝可以分辨出室內與室外的照片

聖誕季節時，我看到窗上貼著雪花、馴鹿和聖誕樹形狀的裝飾品。
我想趁這個機會介紹一下，當室內與室外的曝光差異非常大的狀況下，想要拍攝的物體若是透明或是淺色時，可以應用的攝影方法。這些被攝體在自動模式下，應該無法得到想要的曝光與對焦，請用手動挑戰看看吧。

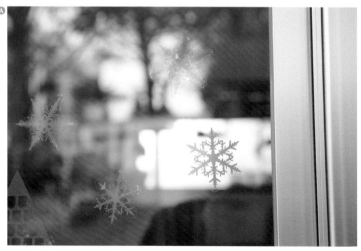

快門速度	光圈值	鏡頭	ISO
1/80 秒	5.6	58mm	1000

雪花後方正好出現白色的倒影，所以雪花似乎浮出來了。

曝光配合想要攝影的物體，注意背景

我想要拍攝貼在透明玻璃上的雪花貼紙，所以用手動模式調整曝光與對焦。如果什麼都沒想，將曝光對在窗子後方，前方反而會過暗。

此外，從我攝影的角度看，雪花貼紙的後面正好有一個白色的倒影，所以能夠清楚呈現貼紙的形狀 Ⓐ。

像這種曝光落差非常大的狀況下，與其使用自動模式，反而比較建議大家用手動模式設定曝光。

Ⓑ

沒有考慮背景與被攝體之間的明暗落差的範例

被攝體的貼紙是咖啡色系，由於背景也很暗，即使焦點是對的，看起來還是沒有左頁的照片清楚。

從室內拍攝外面的景色

因為想要拍攝檯燈的剪影，所以攝影時的曝光配合外面明亮的景色。範例只要看得出剪影即可，所以以我刻意讓它變成黑影。想要讓檯燈明亮時，可以在曝光配合外面的情況下利用閃光燈，讓檯燈明亮。如此一來，不管是外面的景色還是檯燈都很明亮。

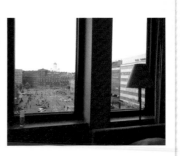

捕捉逆光時
從樹葉間隙灑落的陽光

我拍攝了陽光從明亮的綠色樹葉之間流洩的風景。在柔和的光線包圍之下，成了一個舒適的空間，所以我想把它留在照片當中。

這時曝光設定成稍微過曝，表現照在葉片上的柔和日光。

快門速度	光圈值	鏡頭	ISO	曝光補償
1/80 秒	5.0	18mm F3.5	200	＋3

和右頁適正曝光的攝影範例比較，曝光調高了約＋3格。

重現葉片的綠色

光線從樹葉中射進來,所以是逆光。在這種情況下想要表現葉片漂亮的
顏色時,應該稍微讓曝光過度,曝光配合樹木的前方。如此一來,藍的
天空會白化,拍出葉片漂亮的綠色Ⓐ。

相對的,想要表現出天空的色彩時,以照片Ⓑ的方式對準天空進行曝
光。雖然葉子的顏色會變暗,但是可以呈現天空的藍色。這樣就是所謂
的適正曝光。

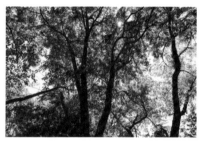

**適正曝光無法拍出
從樹葉間灑落的陽光**
用光圈優先模式(F4.5),快門速度
1/500秒攝影。這是相機決定的適正曝
光,葉片偏暗。

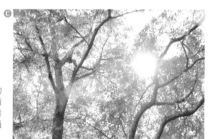

用望遠強調從樹葉間灑落的陽光
想要強調太陽,所以設定成變焦鏡頭的
望遠端。從觀景窗直視太陽容易使眼睛
受傷,不妨從背面的螢幕觀看,或是看
透過葉片的陽光,使光線柔和後再拍攝
吧。

不同的樹葉會改變
灑落的陽光的印象

陽光從樹葉與枝幹之間灑落,在不同
的位置下,呈現的印象也有相當大的
變化。試著從各種不同的地點拍攝,
找出最喜歡的地方吧。

將光線的方向
活用於氣氛上

在人煙稀少的大公園裡，表現被綠意圍繞、舒服的氣氛。芒草有一點傾斜，所以我想應該吹著舒服的風吧。這張照片拍出晴朗秋日的季節感。由於太陽沒有入鏡，所以天空和葉片沒有極端的白化，巧妙地表現出秋日舒爽的感覺。

Ⓐ

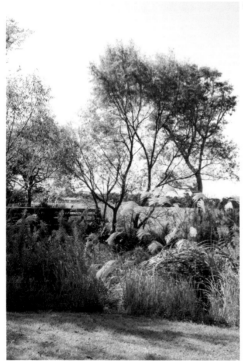

利用綠色和藍色的色澤，呈現秋天乾爽的感覺。

快門速度	光圈值
1/80 秒	8.0

鏡頭	ISO
45mm	100

意識光的方向

照片❹的光線來自畫面左邊的側光。太陽並沒有進入畫面當中。相對的，❺的太陽在左上方，成了「半逆光」。雖然站的位置相同，只要換個角度，就能讓太陽入鏡，印象也有很大的不同。我們可以用這樣的方式刻意利用光線。

逆光

「逆光」是光從正面照射的狀態。逆光時會造成大部分白化。

半逆光

光從斜前方照射的狀態。用24mm的焦距攝影。

裝上遮光罩

在逆光下攝影時，光線射入的角度會對作品帶來很大的影響。鏡頭一定要裝上遮光罩。沒有遮光罩的話，有一大部分都會白化，無法孕育出逆光的氣氛。照片會過曝，就算縮小光圈，白化的部分和沒有白化的部分曝光差異還是非常大。

風景 考慮太陽的位置 拍攝美麗的逆光

即使是日常的風景，只要活用逆光，也可以拍出非常美麗的作品。樹幹一帶露出清晨的太陽，拍起來非常漂亮Ⓐ。中央位置的山茶樹也很柔和，成了一張夢幻的照片。

快門速度	光圈值	鏡頭	ISO
1/60 秒	5.6	47mm	500

要在那一個位置捕捉太陽，在逆光的照片中很重要。

靠近被攝體後拍攝
採用只拍攝山茶樹的構圖，花的部分露出逆光。

在逆光下拍攝小巷子

在順光下攝影會是一張平凡的巷弄照片，在逆光下攝影時，則是一張很有味道的照片 ⒞。這時太陽是否入鏡，氣氛也有很大的變化 ⒟。

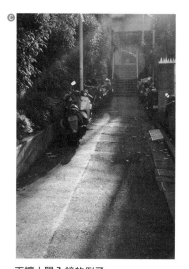

不讓太陽入鏡的例子

在逆光下拍攝的巷子。在有一點耀光的角度攝影。微弱的耀光和一般的逆光相同，影子的部分拍起來比較暗，但是可以從耀光感到光線的存在。

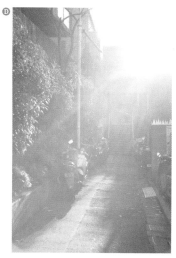

讓太陽入鏡的例子

讓傍晚較低的太陽入鏡，拍攝巷子。強烈的耀光使陰影部分也亮了起來，成了一張對比較弱的柔和照片。拍出暖意十足的夕照。

玩味耀光

耀光是光線與鏡頭的角度下形成的產物。從觀景窗裡也看得見，想要耀光的時候，不妨多嚐試幾個不同的角度。

呈現銀杏美麗的黃色

大大的銀杏樹並排在一起。我覺得如果只拍攝葉子的部分，畫面充斥著黃色，不但很漂亮，也很有趣，所以拍攝時不讓樹幹入鏡，變焦後以橫位置拍攝Ⓐ。

範例的光線來自正側面（畫面的右邊）。鮮艷的黃色部分是照到太陽的部分，看起來呈土黃色的是陰影部分。由於光線來自傍晚柔和西斜的太陽，陰影部分的對比較弱，所以沒有泛黑，還是拍得到顏色。曝光過曝半格左右。照到光線的部分顯色鮮艷，日蔭部分有點灰暗的色調。

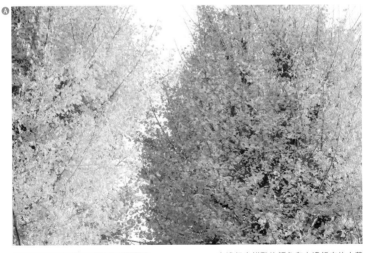

快門速度	光圈值	鏡頭	ISO
1/60 秒	6.3	105mm	400

左邊銀杏鮮艷的顏色和右邊銀杏的土黃色，對比相當有趣。

呈現鮮艷的色彩

黃昏西斜的陽光逐漸從黃色轉成橘色。雖然是順光,但是傍晚的光線比較弱,隱隱約約可以看到陰影的部分。為了讓日常的風景呈現有如用了橘色濾鏡般濃郁的色彩,曝光稍微調低－1/3。

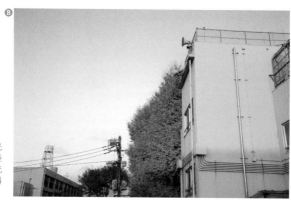

呈現秋天黃昏的感覺

攝影設定為光圈F5.6、焦距35mm、ISO感光度125。採用斜向二分割構圖。

只強調葉子

陽光只照在葉片上。曝光配合這裡,所以背景比較暗。

Point **用西斜的陽光增加黃色的感覺**

西斜的陽光色溫度比較底,拍起來多了一股黃色。攝影時可以讓銀杏更鮮艷。

 風景

拍攝從樹葉間隙
灑落的陽光

下午時分，從樹葉間隙灑落的陽光映在馬路對面的建築物上。
陽光把陰影投射在離樹木有一段距離的地方，成了柔和的影子。當樹木
太接近時，只會照出樹木的影子。Ⓐ正好也拍到電線桿的影子，和陰影的
距離太近了，所以拍起來很清楚。

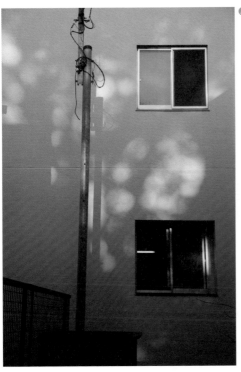

Ⓐ
用比現場還低的曝光攝影。柔
和的陽光看起來更明顯。

快門速度	光圈值
1/125秒	5.6

鏡頭	ISO
58mm	100

強調影子的部分

拍攝影子的特寫。只用從樹葉間隙灑落的圓形陽光柔和的光暈、電線桿清楚的影子構成，成了夢幻的照片 ⓑ。

擴大從樹葉間隙灑落的陽光
焦距設成80mm，裁切畫面。

表現從紙窗照進來的光線

照片左的曝光配合紙窗的格子處，呈現木框上木紋的氣氛。曝光對在木框上。可以稍微感到外面植物的剪影。另一方面，照片右想要強調紙窗後方植物的剪影，所以曝光配合紙窗白色的部分。想要呈現剪影呢？還是想要拍攝陽光照進房間裡的氣氛呢？利用曝光掌握想要表達的事物吧。

Point 曝光稍微調低

拍攝從樹葉間隙灑落的陽光時，如果曝光太亮的話，模糊的陽光和現場的光線之間的差異不夠明顯。因此，曝光最好調低一點。

風景 # 拍攝夢幻氣息的
傍晚景色

在傍晚金色光線的照耀下，拍攝有點夢幻色調的景色。利用色溫度變低的順光，西斜的陽光攝影。冬季時，出現黃光的時間比較早，從2點開始，周圍明明還很亮，卻可以用較低的色溫度攝影。因此，可以拍出冬季獨特的乾爽感，卻又帶給人幸福感的照片。

快門速度	光圈值	鏡頭	ISO
1/200 秒	5.6	105mm	400

在夕陽的照射下，公寓的牆面染成金黃色。

在太陽較低的時間帶以順光攝影

想要表現被溫暖又柔和的光線包圍的氣氛，大家容易想到逆光，但是像朝陽或夕陽這種時刻，只要太陽的位置較低，即使用順光也可以呈現柔和的風味 **B**。

夕陽的順光
電線桿上綑成圓形的電線看起來很不可思議，於是拍了這張照片。

正午的順光
既不是夕陽也不是朝陽，以天空為背景的順光照片範例。

活用冬季的朝陽

冬季朝陽稍微偏側光的順光範例。拍了許多張，試著掌握光線的感覺（攝影：編輯部）。

風景

拍攝隨風搖曳的花朵

我想要留下在波斯菊花田裡，粉紅色和紅色花朵隨風搖曳的光景。這一天的風勢強勁，纖長的波斯菊在風中不斷搖晃。因此我調高快門速度攝影，花朵雖然靜止了，照片卻無法傳達花朵隨風搖曳的氣氛。

為了想要拍下無形的風，於是我在攝影時放慢快門速度。

快門速度	光圈值	鏡頭	ISO
1/5 秒	9.0	105mm	100

快門速度是1/5秒。如果再快一點，花朵搖晃後就看不出花的形狀了。

呈現柔和的感覺

這一天我沒帶腳架出門，只好把相機放在花前面的柵欄上，雖然快門速度比較慢還是要想辦法讓相機不晃動。曝光用手動調整。在不同風力的吹拂下，晃動的方法也有所不同，如果快門速度過慢，花朵則會晃得太厲害，看不出是什麼東西的照片。發揮數位相機的優勢，從背面的螢幕確認拍攝的影像，拍了數次之後終於拍到最棒的一張照片。

快門速度為一般的1/60秒時

焦點對在前方，使後方模糊的示範。雖然晃動的程度比較低，花朵看起來是靜止的，卻感覺不到風的存在（光圈：F6.3、焦距：105mm、快門速度：1/60秒）。

放慢快門速度

為了避免拍到周圍的青草，使用變焦鏡頭，只讓想拍的花朵部分入鏡。雖然在明亮的地方，為了延長快門速度，所以縮小光圈（光圈：F11.0、焦距：70mm、快門速度：1/5秒）。

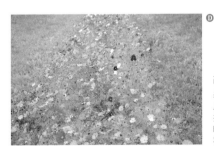

改變構圖

表現深度的構圖。不要只用擴大的方式展現花朵，也可以用稍微廣角的方式攝影，即可拍出有趣的構圖（光圈：F6.3、焦距：65mm、快門速度：1/60秒）。

尋找最佳角度
拍攝花田裡滿開的花朵

公園的一角開滿花朵，我想用相機保留清爽、晴朗的氣氛。拍攝花朵時，大家通常都會使用腳架，這麼做卻會讓相機固定在某個高度。照片 **B** 拍到花田後方的樹木，失去清爽的感覺。因此我沒有使用腳架，考慮哪一個高度才會形成自己最想拍的構圖，決定之後再攝影。

A

正好用二分之一的構圖拍攝藍天和花田。蝴蝶也入鏡了。

快門速度	光圈值
1/250秒	8.0

鏡頭	ISO
55mm	100

從比較低的位置拍攝

想要拍攝 Ⓐ 這種只看到一整片花田的照片時，要從較低的位置攝影。攝影時我採用蹲姿。如此一來，即可遮去背景多餘的事物。

如果身邊有人的話，從比較低的角度攝影，也可以在不拍到人物的情況下，只拍攝花朵。此外，用普通角度攝影時，可能會像 Ⓑ 這樣拍到遠方的樹木。這次我只想拍天空和花朵，所以用手持的方式蹲著攝影。

從高位置會拍到背景的樹木

在站著的情況下，從眼睛的位置攝影，連後方的物體都入鏡了。

用橫位置裁切花朵

拍攝花朵的特寫。焦距為 45mm。

開放光圈形成模糊

如同花田的例子，當前方與被攝體與後方的被攝體之間的距離比較大時，不妨開放光圈，活用模糊的味道吧。範例對焦在前方的虞美人上，模糊後方，只能看到背景的形狀。白平衡設成「螢光燈」，強調黃昏天空的藍色（攝影：編輯部）。

表現海浪的動態與透明感

趁著海浪打在岸邊時，拍攝湧上後離開的浪花。因為我想拍出海浪柔和、滑順的感覺，所以快門速度設成偏慢的1/3秒。由於快門速度較慢，所以光圈縮得很小，結果設成F29 Ⓐ。快門速度越低，越能拍出滑順的感覺。

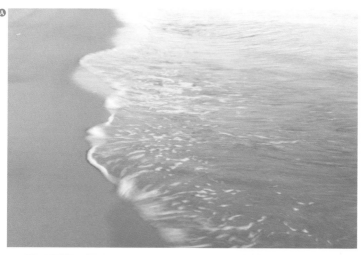

快門速度	光圈值	鏡頭	ISO
1/3秒	29.0	41mm	100

用順光的光線捕捉海浪，表現海水的藍色。

表現水面的動態

想要呈現沙灘和大海的顏色，在逆光下整體都會曝光不足，所以用順光攝影 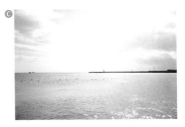。浪潮不停的移動，所以可以用快門速度變化不同的表情。快門速度較低時，可以呈現滑順的浪花，快門速度較快時，可以表現透明感十足的水面 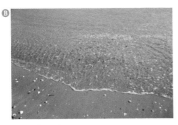。

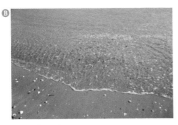

呈現透明感

快門速度是相當快的1/400秒，呈現透明感。

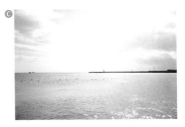

用從雲隙露出來的逆光攝影

水面拍起來成了灰暗的顏色。

焦點對在前方

想要從正面拍攝波浪時，如果像照片左將焦點對在遠處，和前方的距離比較大，所以前方會呈模糊。照片右趁著波浪湧在前方時對焦，比較有立體感。

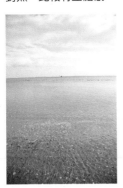

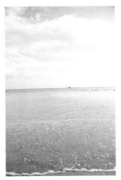

焦點對在前方的照片（右）與對在深處的照片（左）

拍攝從交通工具看到的光景

這片從巴士車窗拓展的美麗風景，是我搭巴士出門時，看到路邊有五彩繽紛的波斯菊。下午兩點搭回程的巴士，天氣不錯，逆光有一點眩目，但我想在不是順光的情況下應該可以拍出柔和的照片，所以搭車的時候坐在向南方靠窗的座位。

順光時，畫面整體的曝光一致，所以可以清楚地看見色彩和輪廓。這種狀況比較接近肉眼所見的樣子，拍起來比較寫實，無法呈現柔和的氣氛。這次是逆光，所以拍出柔和的感覺Ⓐ。

為了避免想拍攝的花草部分過暗，所以用陰影部分當成曝光的基準，實際的天空是藍色的，由於曝光的差異所以白化了。

Ⓐ

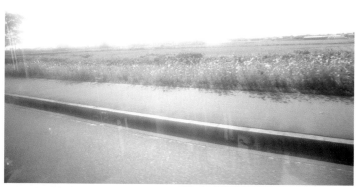

快門速度	光圈值	鏡頭	ISO
1/320秒	7.1	24mm	320

將道路拍成斜的，從構圖可以看出廣闊的風景。

拍攝時不用介意倒映

如果想要避開玻璃窗上的倒映，只能拍到自己正側面的狹窄範圍，請斜向從窗玻璃附近攝影。雖然玻璃會反射，還是可以表現出肉眼看到的，花朵延續到遠處的樣子。由於巴士會搖晃，所以用1／320秒的快門速度攝影。巴士的速度沒有這麼快，但還是有上下搖動的情況，所以容易晃動。想要拍攝鮮明的照片時，應該加快到1／500秒左右。

曝光不足的理由

我設定成手動模式，光線被人行道的行道樹遮蔽。所以拍起來曝光稍嫌不足。

前方晃動，遠處沒有晃動

這是打開車窗後攝影的例子。儘管快門速度相當快，但是車子的速度也很快，所以距離比較近的護軌也跟著流逝，但是遠方的樹木拍起來是靜止的。

用手動曝光攝影

用自動或程式（P）模式時，相機會自動對準快門速度與光圈，無法用在想要刻意使照片明亮的情況。此外，即使是光圈優先模式和快門優先模式，只能自由設定其中一個項目，另一個項目也會自動運作。

如果想要控制進光量的話，最好還是使用手動曝光進行攝影。

★ 夜景 拍攝夜間的街道時
只要擷取想要的部分

從車站穿出來的筆直道路兩側，並列著許多的商店。有半數的店家有點復古的風味，我受到「只有這裡才有」的存在感吸引，於是拍了這些照片。

原本想用廣角拍攝整體的照片，但是這麼做就連非復古風格的部分都會入鏡，所以我覺得擷取一部分即可。

我打算使用變焦鏡頭拍攝，所以走到對面的人行道，後來發現店家上方的繪圖。

二個並排的窗戶。從旁邊伸出來的燈光。看起來全部都好迷人，於是我沒有讓一樓的部分入鏡，只拍下這片不可思議的牆面 Ⓐ。

快門速度	光圈值	鏡頭	ISO
1/6 秒	4.5	105mm	1600

妥善運用變焦鏡頭裁切街角的建築物，可以看出想要主張的物體，讓人感動的物體。

為了防止晃動，調高ISO感光度

夜裡想要柔和地拍攝光量較少的風景時，請使用腳架吧。只要用閃光燈就不會晃動，但是閃光燈的光線只能達到1～3公尺左右，最後拍起來還是很暗。為了避免晃動，用腳架固定，放慢快門速度也能拍出明亮的照片。此外，車輛等等來自周圍的震動或是相機本身快門的震動，也許會形成少許的晃動，拍攝夜景時最好將ISO感光度設成800～1600左右。

行道樹上繞著燈泡，光線並不只來自路燈，所以拍出來的照片整體都受到光線照射 ⓑ。另一方面，只有路燈的地方，拍出來的效果有如聚光燈，只有燈光的附近是明亮的 ⓒ。

路燈＋店頭或燈泡的光線

車窗上映著小燈泡，所以把這個部分加進構圖中。快門速度是1/30秒。

只有路燈的話，黑色的部分比較多，給人寂寥的感覺

以適正的曝光攝影。快門速度為1/20秒。

ᵖᵒⁱⁿᵗ 設定白平衡，呈現溫暖的光線

將色溫度設成自動或燈泡時，紅色經過調整，拍出來的光線呈白色。想要拍攝肉眼所見的暖色系時，可以用手動設定在5500K左右，或是用「晴天」模式攝影。

月亮與光芒

我拍了似乎就要埋沒在大樓的陰影中的月亮。因為這棟大樓右邊的停車場就叫做「光」，所以命名為「月亮與光芒」（笑）。在深灰色的街景上方，有著彷彿以水彩顏料畫出來的雲與天空，還掛著雪白的月亮，我想要留下只有邊緣稍微被大樓遮住的構圖與色彩。

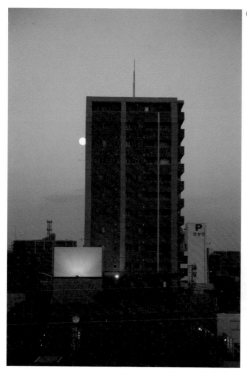

Ⓐ

尋找不讓大樓歪斜的攝影地點。從6樓的高度攝影。

快門速度	光圈值
1/60 秒	5.0

鏡頭	ISO
80mm	400

拍攝時不讓大樓歪斜

我想要從比較高的地方攝影，正好讓月亮在相機的正面，所以急急忙忙回到旅館，站在走廊攝影。平常拍攝月亮時都是採用由下往上看的構圖，所以都是仰拍（歪斜變形）。如果原本就是要追求這種效果自然是很好，但是這次從正面攝影時，不需要用到仰拍。

配合攝影意圖，選擇鏡頭的焦距

接著我拍了黃昏時分的新月。用200mm的鏡頭攝影時（上），月亮的輪廓又大又清楚。但是背景所拍到的天空範圍比較小，明明是黃昏的月亮，天空卻很暗，無法表現黃昏的漸層。這時我也用了27mm的廣角。月亮變得非常小，但是清楚呈現出和街景交界處的漸層。

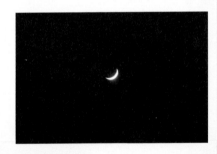

想要強調月亮的形狀時用望遠

特寫月亮。焦距為200mm。

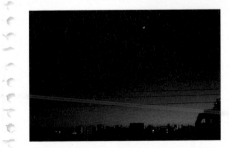

拍攝天空的漸層時用廣角

用三分割構圖拍攝新月。街景的剪影籠罩著夕陽的漸層，也可以看到電線上方的月亮。（光圈：F4.0快門速度：1/8秒、焦距：80mm）

拍攝傍晚與夜間的風景

黃昏時光，天空的顏色非常漂亮，所以我想用相機把這個色彩留下來。
因為沒帶腳架，所以把相機放在旅館房間的窗框上拍攝。
夕陽沈沒的方向、相反的方向、建築物的影子等等，傍晚時改變曝光的
位置，印象也會產生很大的變化。

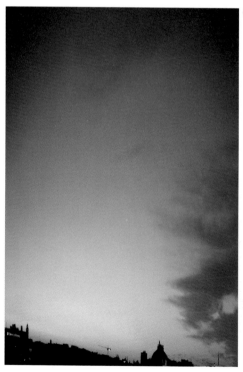

Ⓐ

採用縱位置是為了表現天空漸
層的深度。

快門速度	光圈值
1/15 秒	4.0

鏡頭	ISO
24mm	1600

曝光的位置呈現不同的印象

在範例 Ⓐ 之中，為了表現天空漂亮的漸層，所以對準天空曝光。因為這個緣故，只露出一小角的街道變黑了。快門速度是稍長的1/15秒。手持攝影一定會晃動，所以固定在窗框上攝影。

照片 Ⓑ 想要呈現街道在路燈照射下的氣氛，所以曝光對在路燈照射的明亮位置，較暗的地方拍起來更暗了。

拍攝日落後的街頭氣氛
曝光對準街上。快門速度是1/25秒。

讓天空和街道都入鏡，曝光對準日落後的街頭
曝光還是對在街上，為了讓天空入鏡，以縱位置攝影。

曝光對在自己想要強調的地方

黃昏時刻，天空、建築物的燈光、街燈等事物很煩雜，常常搞不清楚曝光要對在哪裡。這種時候可以先把曝光對在自己想要強調的地方，再正負調整曝光補償吧。照片是維也納的聖誕市集。曝光對準建築物，但是「2010」年的招牌白掉了，所以曝光稍微加上負補償，呈現氣氛（攝影：編輯部）。

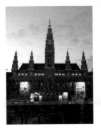

拍攝流逝的景色

我想大家應該都看過行駛在夜間道路的車子,拉著長長尾燈的照片。只要固定相機,延長曝光時間,就能表現光的尾巴。

這次的照片正好相反,是移動相機,拍攝外面不動的風景。照片 Ⓐ 是經過彩虹大橋的時候,拍到大橋所有的柵欄。

在夜景等等暗處比較多的情況下,對焦要花比較多的時間,所以這次用手動對焦,設成無限大。

Ⓐ

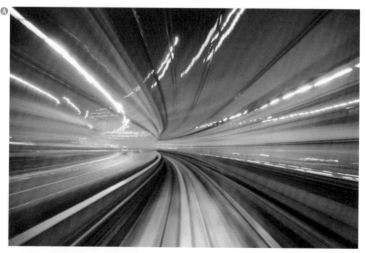

快門速度	光圈值	鏡頭	ISO
2.5 秒	4.5	24mm	400

光的尾巴。這是從百合海鷗號才看得到的光景。

從百合海鷗號的車裡攝影

我從百合海鷗號最前面的座位拍攝外面的景色。沒有使用腳架，而是固定在窗框上。如果是電車的話，行駛時搖搖晃晃的，震動的情況比較嚴重，攝影時比較困難，所以這是震動比較小的百合海鷗號才拍得到的景像。快門速度會因百合海鷗號的速度和倒映物體的亮度而異，所以我急急忙忙拍了好幾張。

景色並未流逝的例子

快門速度1/13秒。這麼快的速度景色不會流逝。

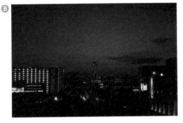

景色略為流逝的例子

以1/3秒攝影。比左邊的照片明亮，快門速度較慢，所以景色流逝。

月台內

快門開到較長的2.5秒，拍到光的尾巴。

周圍太暗的例子

曝光時間是1秒，如果周圍很暗的話，曝光依然不足。

Point 在周圍充滿光線的地方攝影

像照片 **E** 這樣，在黑暗的地方如果沒有用很慢的快門，還是無法表現光的流逝。在月台或橋下等等明亮的地方才能使用這種表現手法。

在寵物眼裡加入光線拍攝感動的照片

寵物

拍攝寵物照片時,為了呈現表情,所以會從正面拍攝臉部,或是將相機的位置往下放,以低角度攝影吧。這裡要再介紹一個小技巧!讓瞳孔映照白色的光,使眼睛閃閃發亮的技巧。這個技巧在攝影用語中稱為「眼神光」,看起來就像瞳孔中有星星在閃爍著。

模特兒的狗狗表情非常可愛,但是黑色的瞳孔和周圍的黑毛看起來好像同化了,所以照片拍起來不容易看到表情。這時可以讓狗狗朝向窗戶或檯燈的方向,使用讓瞳孔映入眼神光的技巧。眼神光讓瞳孔更閃耀,呈現活潑生動的表情。

Ⓐ

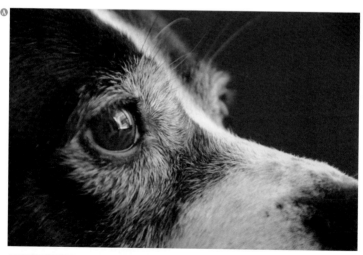

快門速度	光圈值	模式	鏡頭	ISO
1/40 秒	5.6	光圈優先	200mm	3200

用光圈優先模式,對焦於瞳孔後攝影。使用望遠鏡頭,所以對焦的範圍只有瞳孔。距離相同的鼻子略微模糊。

不用特殊的燈光也能讓光線進入瞳孔

提到眼神光，大家可能會想像要使用閃光燈或是打光等等人工性的技巧才能攝影，就像日常中沒有器材也可以使用代替品。

在室內時，可以讓臉部朝向檯燈或明亮的窗戶，讓明亮的光線映入瞳孔。

如果在戶外的話，像是廣場或海邊等等寬闊的地方，比較容易映入周圍明亮的事物，直接攝影就行了。另一方面，如果是被建築物或樹林圍繞，不是很寬敞的地方，可以叫寵物的名字，讓寵物的眼睛往上看，即可讓天空映在瞳孔之中。

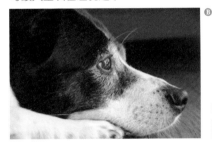

讓臉朝向明亮的地方
這是左頁的照片，距離稍微往後拉。讓臉朝向窗戶，加上眼神光。

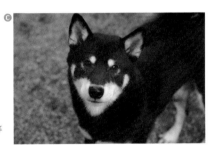

戶外可以朝向天空
在外面攝影時，可以讓臉朝向藍天等等明亮的地方，即可為瞳孔加上眼神光。

可以用白色的物品代替

More Technique

有些情況可能無法映入光線。這時也可以用白色的物品代替哦。例如穿著白色衣服的時候，可以讓瞳孔映出白色的衣服。

 寵物

拍攝在房間裡
休息的小狗

與其帶到外面散步，在房間裡和狗狗一起生活時，可以捕捉到更多不一樣的表情。在室內拍攝小狗時，不妨和狗狗一起趴在地上，用和小狗相同的視線攝影，即可拍到生動的表情。

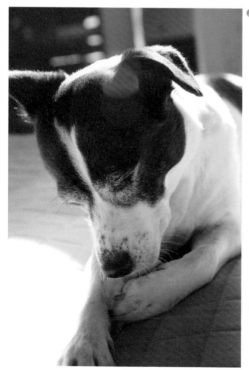

Ⓐ
配合小狗的視線趴在地上攝影。捕捉到小狗舔著自己前腳的可愛姿態。

快門速度	光圈值
1/125秒	5.6

鏡頭	ISO
60mm	320

快門速度調快，焦點對在眼睛

由於被攝體會移動，所以加快快門速度。配合這一點將ISO感光度設得比較高。提高ISO感光度時，影像比較粗糙，使用數位單眼相機時，即使調到ISO 800也不會太明顯。快門速度低於1/60秒時，大致上都會晃動，為了提高快門速度，應事前設定好ISO感光度。

焦點對在寵物的眼睛上。Ⓐ從較低的位置，以逆光捕捉寵物，所以拍到狗狗在柔和的陽光下放鬆的表情。

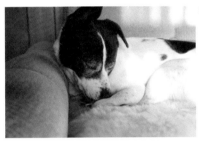

也可以讓寵物躺在沙發或床上

拍攝躺在沙發上的樣子。寵物在沙發上或床上等等比較高的地方時，就算攝影者不蹲低，攝影時也很方便。

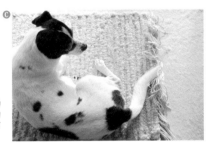

讓寵物喜歡的物品一起入鏡

攝影時，寵物靜不下來，總是動來動去。這時將攝影地點移動到寵物喜歡的地毯或毛毯上，寵物感到安心就會靜下來，比較容易攝影。

Point 在室內自然地拍攝寵物的準備工作

1 快門速度要快。不要低於1/60秒以下。
2 儘量調高ISO感光度。
3 將相機的位置放低，在角度上下一番工夫。
4 讓寵物喜歡的物品一起入鏡，讓寵物放鬆。

 # 放大並裁切選取寵物的腳、尾巴或毛皮

大家應該常拍攝寵物的臉、全身或背影。寵物身體的部分器官不是也很可愛嗎？軟軟蓬蓬的毛、略微濕潤的鼻頭，忍不住想要握手的可愛前腳⋯⋯。

這時可以使用微距鏡頭攝影 。使用微距鏡頭時，即使湊到非常近的距離，還是可以對焦。拍攝毛髮、鼻子、耳朵或前腳等寵物部分的器官時，可以拍到很可愛的照片，應該很可愛。

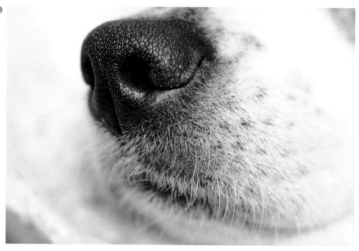

快門速度	光圈值	鏡頭 微距	ISO
1/60 秒	5.6	60mm	320

使用微距鏡頭，對焦在鼻頭。

等到寵物靜止不動時攝影

只想拍攝毛髮時，稍微有一點陰影的地方，比較能夠呈現蓬軟的質感。
微距鏡頭的光圈比較深，靜待寵物躺著不動的時候，這樣的情形比較不
容易失敗。

拍攝有陰影的部分
為了表現蓬軟的毛髮，
拍攝有陰影的部分。

對焦的方法

特寫狗狗的各個部分。焦點對在最前方。由於微距鏡頭的景深比較
淺，應注意對焦的方法。

拍攝被花朵包圍的
寵物照片

寵物

拍攝被花朵包圍的寵物照片。雖然是小型犬，威風凜凜的站在小小的粉紅色花朵中，看起來還是很可愛，於是我拍下牠的表情。為了呈現寵物站在花裡的氣氛，攝影時相機的位置相當低。光圈不要縮得太小，模糊前方與背景。

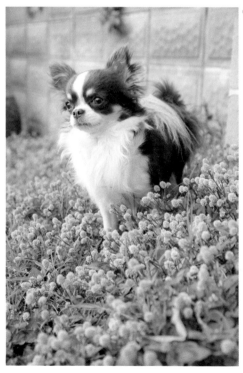

Ⓐ

費了不少心思讓低矮的花朵模糊，相機大概只離地面20cm，用了很低的角度。

快門速度	光圈值
1/125秒	6.3

鏡頭	ISO
80mm	200

相機的位置和方向決定模糊的程度

相機的位置和朝向哪一個方向，可以決定照片是否呈現模糊的感覺。讓寵物朝上，從上方拍攝時 ⑱，小型犬和背景地面的距離很近，不太容易模糊。想要呈現模糊感時，應該像下面的照片這樣，用相機的距離表現被攝體和背景的落差。

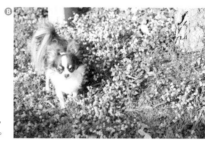

用斜俯瞰的方式攝影

從上方攝影時，小狗和背景沒有距離，所以整體的模糊感較少，拍起來很清晰。

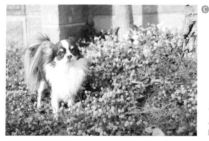

用低角度攝影

用低角度時畫面比較有深度，表現模糊的感覺。

主角是一個？還是二個？

和兔子裝飾品一起入鏡。像照片左這樣，兩個被攝體的比例相同時，照片主角就有兩個。照片右把其中之一放在正中央，正中央的被攝體就成了主角。

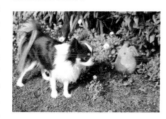

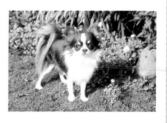

 寵物

 寵物

拍攝動來動去的寵物

拍攝在海邊活蹦亂跳、跑來跑去的小狗。由於動物的動作很快，快門速度設定得比較快，才能將動作靜止。平常最好設定在1/500秒以上。範例是1/250秒，有一點晃動反而能夠呈現躍動感。

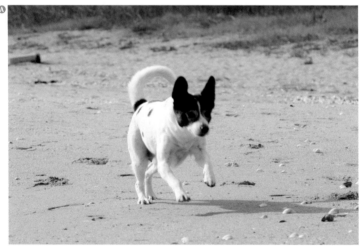

快門速度	光圈值	鏡頭	ISO
1/250秒	8.0	105mm	100

快門速度是1/250秒，光圈F8.0。用這個快門速度拍攝奔跑的動物時，會產生部分的晃動，呈現動態的氣氛。

光圈稍微縮小

拍攝動來動去的被攝體時，重點在於如何對焦。自動對焦有時候追得上被攝體，有時候追不上，不如將光圈像 Ⓐ 這樣縮到F8左右，應該能夠防止部分失敗的情形。Ⓑ 是慢慢行走的狀態，光圈放大一格至F5.6。

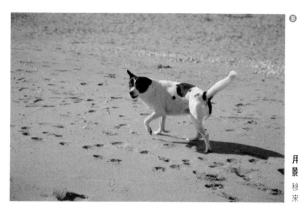

用1/800秒攝影的例子

移動中的小狗看起來是靜止的。

叫喚寵物並攝影

拿好相機再叫寵物過來，不但臉面對鏡頭，而且也會進入畫面正中央，比較容易對焦。將自動對焦設定成「點對焦」（1點），對焦於臉的正中央。

拍攝時襯托主角

這裡以貝殼為例，思考一下要用什麼方式襯托主角吧。

剛開始為了接近肉眼所見的感覺，所以用廣角鏡頭攝影。然而，周圍有太多貝殼了，反而掩沒想拍的螺旋貝殼 Ⓑ。就算在構圖時將螺旋貝殼放在中心，在大小相同、色澤差不多的貝殼包圍下，還是不太明顯。

這時我用 Ⓐ 的方式，湊近後攝影，螺旋貝殼看起來大多了。此外，背景的沙灘部分也拍得大一點，增加空白的部分，給人清爽的感覺，凸顯中心的螺旋貝殼。

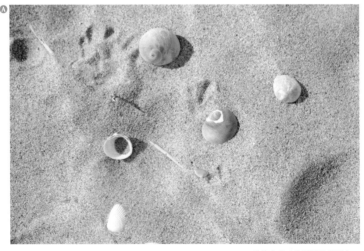

沙地上的小狗腳印也很迷人。

快門速度	光圈值	鏡頭	ISO
1/80 秒	7.1	80mm	200

將吸引目光的物品放在中央

這是以廣角鏡頭捕捉的例子。都是螺旋貝殼，不知道哪一個才是主角，像 **ⓑ** 這樣，只把一個顏色不一樣的貝殼放在中央，視線就會移到上面，就算用廣角也能凸顯主角。

活用光影，呈現柔和的氣氛
用清晨的斜光攝影。拉出柔和的影子。

以正俯瞰攝影
以白色貝殼為中心，以正俯瞰攝影。除了小狗的腳印之外，小鳥的足跡也很可愛。

從正上方攝影時，不容易表現模糊的風味

想要凸顯主角時，可能會想到對焦在主角的貝殼上，模糊其他貝殼的方法吧。然而，想要用發現貝殼的感覺，從上方攝影時，與所有被攝體之間的距離都一樣，所以無法模糊主角之外的被攝體。

 小物

拍攝時不要讓
多餘的物品入鏡

透過蕾絲窗簾的柔和光線照在窗邊，我拍攝並排在窗邊的盆栽。前方放著
沙發，所以顏色比較深。因為我想要表現亮度，所以構思構圖時並沒有讓
沙發入鏡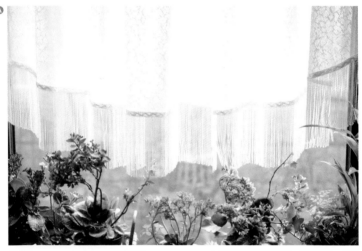。

快門速度	光圈值	鏡頭	ISO
1/60 秒	5.0	105mm	1000

因為蕾絲窗簾的關係，光線浸透，非常
柔和。

思考要加進構圖裡的物品

攝影時應決定主要想拍的物體，但攝影時除了被攝體之外，還要決定想要表現的氣氛。例如這次想要拍攝明亮的照片，所以沒有讓綠色的沙發入鏡。此外，我也想要拍攝漂亮的花朵和窗簾的穗子，所以決定從正面攝影。從斜向攝影時，花朵看起來比較雜亂 **⊙**。

不好的例子

沙發入鏡的照片，整體成了一張灰暗的照片（左）。此外，斜向攝影時，看起來很雜亂。

想要展示的物品大大的放在中央

在各種物品當中，想要凸顯主角時，應該把主角放在中央，拍大一點。照片左有三個主題，照片右則可以看出主題是天鵝別針。

 小物

活用自然光線
拍攝出柔和的作品

冬天西射的斜陽照在沙發上。就算用人工也很難製造這麼柔和的光線，所以我總會讚嘆自然與太陽的偉大，我覺得這是很好的光線。我經常只拍攝這片陽光，這次放上姊姊親手做的洋娃娃之後再攝影。

快門速度	光圈值	鏡頭	ISO
1/80 秒	5.0	60mm	640

感覺像是一段安穩的時光。

攝影時利用光影

我並沒有拉上窗簾遮陽，所以這是直射的陽光。照到太陽的部分和影子的部分曝光差異相當大。因此，將 ⑧原本兔子娃娃放的位置稍微往左移一點，把洋娃娃放在陽光底下再攝影，曝光對準明亮的部分，影子部分拍起來是全黑的，整體對比明顯，成了一張冷硬印象的照片。此外，在這個狀態下，如果想把整體拍得很明亮，洋娃娃的臉部表情和布紋等等想要展示的部分將會因曝光過度而白化。

我等到有樹蔭的時間，才擺上兔子娃娃並攝影 ④。曝光配合影子的亮度，即可用適正的曝光拍攝洋娃娃。光線照射處雖然會因過曝而白化，但是背景形成明亮的高調（high-key），拍出一張印象柔和的照片。

位置較高的西陽

約30分鐘前拍攝的照片。雖然是西陽，但陽光的角度依然很高，沒有樹木的陰影，成了對比強烈的日光。

較低的陽光比較柔和

就算沒有樹木的陰影，太陽位置較低的西陽，陽光比較弱，還是可以拍出柔和的感覺。

小物

在室內拍攝雜貨

在自然光線充足的室內拍攝雜貨。利用柔和的斜光,呈現光影美麗的對比。

範例在攝影時將光圈開放到F5.6,呈現模糊的感覺。再放低相機的位置,斜向攝影以表現柔和的感覺。

快門速度	光圈值	鏡頭	ISO
1/60 秒	5.6	85mm	1000

排放在地面的地毯上的雜貨們。位置比較低,所以用手肘撐在地上的姿勢攝影。

控制對比

像雜貨或小東西等等可以自行移動被攝體的情形，請移動到光線最漂亮的地方再攝影吧。此外，相機的位置高低也會影響對比的呈現方式。斜光下影子比較長，從高位置攝影時，會成為對比強烈的照片，從低位置則會成為對比較弱的柔和照片。

從正上方攝影時

從較高的位置攝影。在斜光的照射下，畫面出現陰影。用頂光的話不會出現影子，給人一種平板的印象。

Point 從側面的角度發揮模糊感

光圈開得越大，拍起來的效果越柔和，從正上方攝影時，所有物品的距離都一樣，即使用F4攝影也不會模糊，無法呈現柔和的效果（左）。用同樣的光圈時，只要利用角度，與背景保持一段距離，即可使畫面模糊，呈現柔和的印象。

在咖啡店表現休憩的時刻

在寒冷的冬日走進咖啡店，店裡的氣氛通常會讓人感到很舒適。我想拍下讓人感到放鬆的色彩，所以將白色的牆壁拍成燈泡的橘色 Ⓐ。餐點和自己在家裡吃的不一樣，看起來很上相。吃完之後也可以拍攝 Ⓒ。雖然拍不到東西，但是自己卻記得剛才盤子上盛了什麼料理，是張充滿回憶的照片，看到照片的人也可以自行想像剛才吃了什麼。

Ⓐ
苔綠色和粉紅色圖案的椅子，給人一種似乎已經使用很久的風貌與舒適好坐的感覺，用燈泡色拍出柔和的味道。

快門速度	光圈值	最大光圈值
1/60秒	4.5	3.5

鏡頭	ISO	
18mm	1600	

關於色溫度

通常在白熾燈的地方會調到「燈泡」的標誌，調整後再攝影。但是拍起來會呈現強烈的藍白色，想要發揮燈光的氣氛時，調到「晴天」標誌，色溫度設定成5500～5000K後攝影以拍出橘色。

B

表現剖面
蛋糕這類有剖面的餐點，攝影時可以呈現剖面。

C

拍攝吃完之後的記憶
拍攝吃完之後的盤子。

point

溫熱的食物色溫度用暖色系

溫熱的食物或蛋糕等餐點，如果拍成泛藍的色彩，看起來不怎麼好吃，所以將白平衡設定成暖色系吧。沙拉或冷飲等餐點就算拍起來有點泛藍，也能呈現新鮮的感覺，看起來很美味，完全沒有問題。

攝影時活用留白部分

也許是在庭院花壇盛放的花朵種子飄散吧，第二年花開在花壇和水泥地之間。畫面上方的花壇也開著花，為了不讓大家的目光移到那裡，所以從正上方攝影，讓大量水泥地入鏡，成了看起來很簡單的構圖Ⓐ。由於中央處沒有可以對焦的物體，所以用自動很難對到中央的焦點。選擇對焦區域，半壓快門對焦於花朵上。在半壓快門的狀態下回到想拍的構圖上，再按下快門。

快門速度	光圈值	鏡頭	ISO
1/60 秒	5.0	58mm	200

只是改變了構圖就呈現出故事性。

在構圖上花一番心思，拍出別具風味的照片

從正上方攝影時，大家通常會以花為主角，將被攝體放在中央或是佔滿整個畫面 ⓑ。然而 ⓐ 則注意構圖，多一點留白，分割畫面後再攝影。只要注意一下構圖，就可以拍攝出個性較高的照片。

ⓑ

平凡照片的例子

花朵佔滿整個畫面，欠缺趣味性，成了普通的照片。

在基本構圖加上重點的技巧

這是日本國旗式構圖，故意在右上方加入深色的花朵（左）。和只捕捉花朵的照片（右）比較之下，成了印象完全不同的作品。

拍攝閃閃發亮的花朵

朋友家的院子裡開著藍雪花，在陽光的照射下閃閃發亮。為了表現閃耀的感覺，將光圈開到F6.3，模糊背景，讓照在葉片和花朵上的光化為圓點Ⓐ。反射的光線模糊成圓形，看起來閃閃發亮，想要拍攝這種照片時，應拍攝受到陽光照射的部分。在陰影下攝影時，只會模糊，並不會呈現這種閃耀的感覺Ⓑ。

Ⓐ

快門速度	光圈值	鏡頭	ISO
1/160秒	6.3	98mm	320

光線模糊成圓形看起來很舒服。

陰影處的花朵無法呈現閃耀感

Ⓐ受到陽光的照射，所以可以呈現閃亮的感覺。另一方面，在陰影處的
花朵可以表現濕潤的感覺。

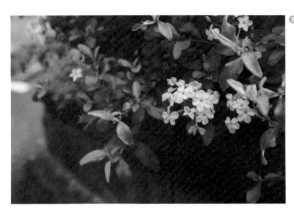

Ⓑ

**沒有光線照射
的花朵有種濕
潤的感覺**

在陰影處的花朵
光線的對比較
弱，拍起來比較
柔和。

表現開滿花朵的印象

將焦點對在前方，給人一種只有這朵花盛開
的印象。

模糊前方的花朵時，給人
開滿花朵的印象。

用微距鏡頭
拍攝花朵

到花店走一趟，明明還是12月卻進了一些春天的花材，所以我買了各種顏色的花朵。組合微距鏡頭和自然光，柔和的拍攝插在花瓶裡的花朵。

微距鏡頭可以拍出比一般鏡頭還要柔和的照片。但是對焦的方法、畫面的裁切方法或是整理背景等等，想要拍出漂亮的照片還是有一些訣竅。

快門速度	光圈值	最大光圈值	鏡頭	ISO
1/125 秒	4.5	3.5	60mm	400

將光圈開放到F4.5，模糊背景的紫色秋牡丹，將粉紅色的花朵拍成夢幻的照片。

微距最好配合手動對焦

微距鏡頭的合焦範圍很窄，請先考慮要強調哪一個部分吧。想要對焦於中心時，也可以使用自動對焦，如果不是這樣的話，最好使用手動對焦。這是因為被攝體和相機的距離很近，相機也會搞不清楚焦點要對在哪裡，很難將焦點對在自己想要的地方。

如果想要將被攝體拍出想像中的感覺，請務必注意背景。充當背景的物體拍起來將會模糊，只能表現顏色，所以要在背景的亮度與色彩上費一番工夫，即可拍出氣氛不錯的照片。Ⓐ在粉紅色的主被攝體花朵後方約15cm處放置紫色的秋牡丹後攝影。

裁切花朵的方法

Ⓑ Ⓒ Ⓓ

可以看到整朵花。　　湊近到大小佔滿畫面寬　　距離靠得很近，只拍攝
　　　　　　　　　　度的距離攝影。　　　　中心比較深色的部分。

花朵深處的部分較暗

即使在相同的條件下攝影，花芯藏得比花瓣還深，曝光可能會低於肉眼看到的樣子。

照片右的光圈比照片左多了半格，但是照片左看起來比較明亮。

拍攝美味的料理

點綴著南天竹紅色果實的茶碗蒸。只不過加了小巧的果實裝飾,感覺就很可愛。雖然我在螢光燈的室內攝影,但是我想要拍出讓人鬆一口氣的溫馨茶碗蒸。將色溫度調高(7000K)後攝影,用暖色系避免新鮮的菠菜綠葉變色 。

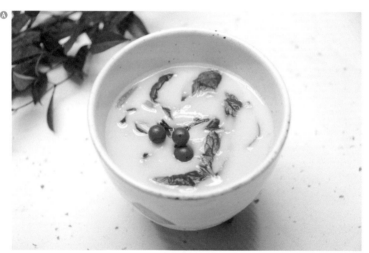

快門速度	光圈值	最大光圈值	白平衡	鏡頭	ISO
1/80 秒	4.8	4.5	7000K	60mm	320

注意看起來不要像碗公的樣子。

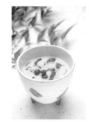

運用光線

想要好好拍攝容器的話,可以拿小鏡子從器皿前方反射光線,使陰影部分明亮。盛放在較深的容器時,食物會因器皿的陰影變暗,也可以應用鏡子反射的技巧,攝影時直接讓光線反射在容器中的食物上。

運用留白的平衡呈現高雅的感覺

特寫的位置過近時，小碗看起來會很像碗公。一邊注意留白的平衡，呈現高雅的氣氛吧。從斜上方的角度，可以拍到容器中的所有內容物 Ⓐ。

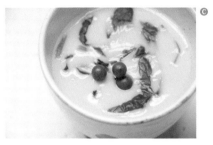

特寫
利用變焦拉近到看起來不像碗公的程度。焦距為150mm。

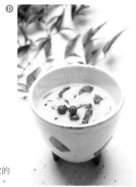

用較低的角度
想要同時展現料理和容器時，可以用較低的角度攝影。這次的重點是裝飾的南天竹果實，找到可以拍到果實的角度後攝影。

Point 使用微距鏡頭打造印象

想要用印象風格拍攝甜點時，請使用微距鏡頭拍攝特寫吧。使用微距時，周邊將會模糊，所以要事先決定想要表現的重點。近拍小巧、彩色的糖粒。甜食可以用微距鏡頭拍出柔和的感覺，即可呈現快要融化的氣氛。和背景保持距離，使背景模糊後給人柔和的印象。

在自然中
引發人物柔和的氣氛

這是我採訪時參觀的機關，在服務台引導的叔叔氣氛真是太好了，所以我用相機拍了下來。建築物的正面是一片玻璃牆，裡面被柔和的光線圍繞。原本打算拍攝人像的特寫，不要讓背景入鏡，後來又想了一下，還是想把周圍的氣氛一起拍下來，所以使用廣角攝影。

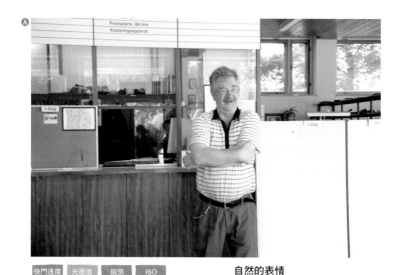

快門速度	光圈值	鏡頭	ISO
1/80 秒	5.6	47mm	1600

自然的表情

攝影時不要請對方看鏡頭，表現極為自然的氣氛。

重點在於是否看鏡頭

因為當時正好在聊天，所以對方的視線並沒有看鏡頭，我想拍下當時的表情，所以直接攝影了 Ⓐ。氣氛非常自然。相對的照片 Ⓑ 是向對方説明我要攝影後，請對方看鏡頭後拍攝的。遇到這種情況時，對方是否看鏡頭會對氣氛造成很大的影響。

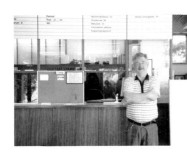

請對方看鏡頭的例子

看鏡頭時少了自然的氣氛，成了一張印象刻板的照片。這時採用將被攝體偏移中心的構圖，讓設施和人物並列為主角。

儘量多拍幾張嬰兒的照片

在人物照片中，如果對象是嬰兒的話，幾乎不會意識鏡頭的存在而看鏡頭。為了捕捉對方的視線，儘量多拍幾張，掌握看鏡頭的時機吧。

人物

拍攝兒童的表情

兒童會突然做出預料之外的可愛表情或動作。只有在這一瞬間，而且也只有一次的機會，請注意快門時機儘量多拍幾張吧。活用數位相機的好處，就算拍很多張也不用浪費時間更換底片。

追著他們跑，一邊聊天一邊等待，或是一邊玩耍一邊攝影吧。不管是活潑的時候、笑容、認真的表情，全都拍下來吧。

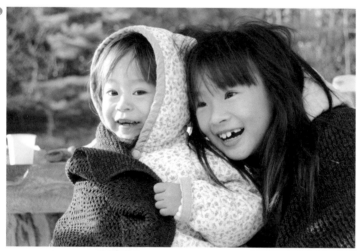

快門速度	光圈值	鏡頭	ISO
1/160 秒	6.3	F4.6 46mm	250

攝於兩個人包著同一條披肩玩耍的時候。這種時刻可以拍到自然又愉快的表情。

用高速的快門速度拍攝數張

我想要拍攝自然的表情與動作的瞬間,所以快門速度設定得比較快。就算孩子們坐著,也會用很快的速度轉頭。這種情況也會晃動,所以快門速度就很重要了。用快門優先模式,攝影時比較方便。設定成連拍模式則是另一個重點。

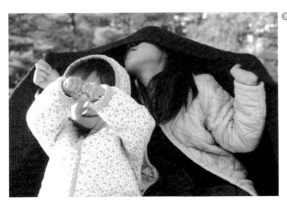

就算看不到臉也很生動

我想就算看不到臉,依然是一張生動的照片,用連拍了很多張,這是其中的一張。

point 兒童照片要用橫位置

雖然在一般定義中,人像是縱位置的照片,風景是橫位置的照片,拍攝兒童時,用縱位置捕捉時,只要動作稍微大一點就會超出畫面,最好用橫位置攝影。通常頭部應該不要超出畫面,攝影應拍攝整張臉,如果想要強調孩子的表情時,不妨靠近到會裁切到頭部的距離吧。這張照片強調表情和雙瞳,非常有力。

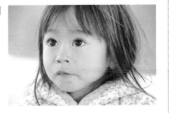

捕捉孩子玩耍時快速的動作

活潑遊戲的孩子們。想要捕捉他們的動作，必須加快快門的速度。範例拍的是正在跳繩的孩子。照片上是 1／100 秒，照片下是 1／500 秒。下面的照片正好是跳起來的時刻，但是孩子的臉並沒有晃動，呈現靜止的狀態，跳繩則是晃動的。配合被攝體動作的速度調整快門速度，就可以拍出躍動感十足，朝氣蓬勃的照片。

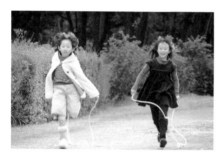

拍下孩子拿著跳繩奔跑的樣子。快門速度是 1／100 秒，整體都出現晃動的情形。

快門速度 1／500 秒，拍下跳躍的瞬間。清楚地拍下孩子的表情，動作較快的跳繩則是模糊的，呈現躍動感。

3

發生困擾時派得上用場的
數位單眼相機攝影的 Q&A

建議採用
哪一種相機設定呢？

基礎

1 用光圈優先模式

筆者用的是手動曝光模式，還不熟悉這個模式的人，建議使用光圈優先模式。光圈也要視鏡頭而定，在F5.6以下時，背景將會模糊，拍出柔和的照片。

另一方面，拍攝記念照等時候，焦點想要對在背景的風景上，也想要對在前方的人物上吧。這時最好將光圈設定在F11以上。

將光圈設定成模糊的例子
用F5.0攝影。背景模糊了。

設定成整體合焦的例子
用F32.0拍攝的例子。從前方到背景都拍得很清楚。

2 ISO 感光度設定成低一點

白天在室外攝影時,最好使用粒子較細,放大後看起來也很漂亮的ISO 100。在陰暗的室內則用ISO 800拍攝吧。如果曝光還是不足的話,再設定成ISO 1600～3200等高感光度吧(使用消費型相機時,感光度調到這麼高的話,畫質將會比較差)。

雖然ISO感光度越低,影像看起來越漂亮,提高感光度時,還是應該抱持著「即使已調整快門速度和光圈,曝光依然不足時的最終手段」這樣的想法。

ISO 100的範例

陰天下午五點左右,以ISO 100攝影。由於天色比較暗,結果出現手震。

調高感光度的範例

在同一個時間帶,以ISO 400攝影。

3 用自動白平衡

基本上用自動。不知道該怎麼選擇時，只要設定成自動，就可以調整成較為自然的色調。如果可以手動調整白平衡的話，最好固定於 5500K（Kelvin）左右。5500K 是最接近陽光的設定，接近肉眼所見的色調，應以此為基準，如果和想拍的印象不同，再進行較精細的設定。也可以使用內建的模式，想要增強紅色調時，可以將色溫度設高一點。想要強化藍色調時，則將色溫度設得低一點。

高於 5500K
紅色調較強的例子

紅色調比較強，成了一張整體泛著橘光的照片。

5500K 的例子

最接近肉眼所見的氣氛。

低於 5500K
藍色調比較強的例子

整體泛著藍色，給人冰冷的印象。

影像的尺寸儘量大一點

列印成 L 尺寸時，用 S 大小的檔案倒是無所謂，如果要列印成
8" × 10" 以上的尺寸，或是考慮裁切等問題時，攝影時最好
選用比較大的尺寸。

解析度高的照片（上）與低
的照片（下）。解析度較低
時，將會形成模糊不清的照
片。

測光的方法

在光圈優先模式或快門優先模式下，可以半壓快門計測曝光。觀景窗
裡有目測用的刻度。當記號位於正中央「0」的位置時，表示可用適
正的曝光攝影。刻度落在中心的右邊（＋方向）時表示拍起來比較明
亮，刻度落在中心的左邊（－方向）時，拍起來比較暗。在半壓快門
的狀態下會顯示這個刻度，請參考這
個數值調整光圈或快門速度，達到適
正曝光吧。

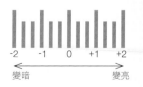

請教我
不會晃動的攝影方法

基礎

1 注意快門速度的設定

用廣角或標準鏡頭時，以1/60秒為基準，當速度低於這個數值時，比較容易晃動。想要確保不晃動的話，最好使用1/125秒。如果是動物照片這類移動中的被攝體的話，應使用1/250秒或1/500秒，一邊確認，並且設定成最快的速度。當曝光不足時，可以放大光圈。此外，也可以將ISO調整至較高的數值。使用望遠鏡頭時，應比1/60秒還快。

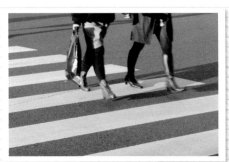

1/60秒時
用1/60秒拍攝行經斑馬線的路人。腳晃動了。

1/500秒時
拍到沒有晃動的腳。

2 利用攝影方式預防手震

當四周較暗，低於1/60秒會造成曝光不足的狀態時，只要固定在腳架上，就算長時間曝光也不會晃動。沒有帶腳架的時候，可以將身體靠在牆上固定，或是將手肘撐在桌子上拿好相機，也可以蹲下來，攝影時想辦法穩定身體，比較不容易晃動。用這些方法拍攝時，用1/30秒左右大概也不會晃動吧。只是當自己按下快門時，這樣的震動也會造成晃動，最好還是多拍幾張吧。

沒帶腳架的時候，可以靠在牆上固定身體，攝影時比較不容易晃動。

人物攝影時，焦點
要對在哪裡比較好呢？

1 對在臉上

如果是上半身到全身的構圖時，攝影時最好還是對焦在臉上吧。這樣才能呈現存在感。

比上半身還近的距離，想要拍攝臉部特寫時，可以對準某一隻眼睛半按快門後對焦，再回到喜歡的構圖後按下快門即可。拍攝人物特寫照片時，應注意帶出被攝體的視線。拍攝女性或兒童的臉部特寫時，放大光圈使瞳孔以外的部分稍微模糊，即可拍出柔和的氣氛。

只對焦在前面的瞳孔上，攝影時凸顯嬰兒軟綿綿的氣氛。

有沒有拍攝人物與風景時的 漂亮構圖方法？

（基礎）

拍攝人物時應意識空間

將人物放在中心時，確實可以拍出一張直接呈現存在感，強而有力的人像，將人物稍微從中心移開，即可形成空間，成了一張空氣感十足的人像。側臉這類沒有看鏡頭的狀況下，可以將空間放在視線的前方，採用給人較多想像空間的構圖，看起來也很舒服吧。

側臉的例子

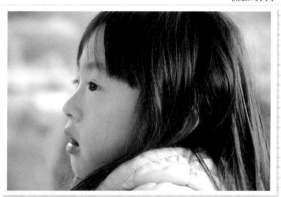

將人物放在中心的例子

將人物稍微偏移的例子

2 拍攝風景時應意識留白

拍攝風景照片時，只要將想要表現的主角放在中心就一目瞭然了。想要在構圖方面多加一點巧思時，如果天空或空間少了「留白」，畫面比較雜亂，看起來就像一般的快照，不知道在拍什麼，也看不出主角為何物。

為了表現廣闊的風景，使用廣角鏡頭攝影。廣角鏡頭適合表傳照片的拍攝地點，但是主角⋯⋯富士山太遠了，拍起來很小。

多一點留白

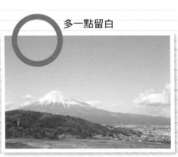

攝影時畫面拍到主角富士山的山麓。為了呈現晴朗天氣清爽的氣氛，構圖中有一半是天空。主角從中心偏移，右側的留白部分較多，拍出山傾斜的美麗情景。

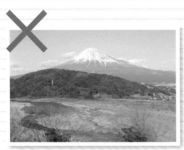

把主角放在中心，結果前面的河流和地面很顯眼。

只有主角

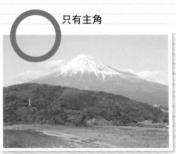

稍微拉近一點，裁去前方的河流和地面，使畫面更簡單。雖然只有主角，拍起來的照片迫力十足。

基礎

如何靈活運用閃光燈呢？

1 增加進光量

使用自動或快門優先模式時，一旦相機判斷為進光量不足的情形，就會自動亮起閃光，或是無法按下快門。這時可以設定成手動曝光模式，解決進光量不足的問題。放大光圈時，可以降低快門的速度或是調高ISO感光度，以增加進光量，也許可以防止閃光燈亮起。此外，設定成禁止閃光燈的模式時，閃光燈也不會亮起。

2 使用夾式閃光燈

還有一個方法是使用選購的夾式閃光燈（→參閱P13）。夾式閃光燈的光量大於內建的閃光燈，攝影時光線可以抵達較遠的距離。使用內建閃光燈可能會過於明亮或白化，夾式閃光燈可以將光量減弱，或是使用跳燈的方式，改變方向不要讓光直接打在被攝體上。

直接打光的例子
只有被攝體和周圍明亮，整體還是呈現較暗的印象。

使用跳燈的例子
光線均勻的充滿畫面，整體呈現明亮、自然的印象。

明明很暗
閃光燈卻不會亮

1 強制閃光

想要使用閃光燈，閃光燈卻不會亮的時候，請按下閃光燈旁邊，畫著一個小型箭頭標誌的按鈕，讓閃光燈彈出並閃光。如此一來，即使在白天明亮的地方，還是可以使用強制閃光。

在風景模式或是運動模式下，有些模式無法使用閃光燈。

無閃光燈

雖然不致於曝光不足，但是臉上有強烈的陽光，使陰影部分的對比相當明顯。如果將曝光對準陰影調亮，受到光線照射的部分又會白化，所以利用閃光燈彌補陰影的部分。

有閃光燈

在太陽下還是使用強制閃光，彌補陰影減低對比，整體呈現明亮的印象，比較容易看清臉上的表情。

\ 問題 /

無法合焦時
該怎麼辦呢？

1 太近了無法合焦

鏡頭上應該標示著數值，通常都是「○m～無限大」。○m就是可以對焦的最短距離。如果距離小於這個數值時，可能無法按下快門，或是勉強按下快門後，拍出一張焦點模糊的照片。想要接近攝影時，應使用可對焦到數公分的微距鏡頭，就能合焦。如果想要再輕便一點的話，也可以考慮在鏡頭接上近拍鏡後再攝影。

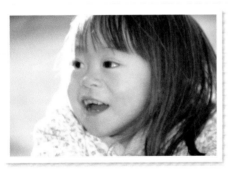

快門速度	光圈值
1/125 秒	5.6

鏡頭	ISO
150mm	250

原本想要拍下孩子玩耍時自然的樣子，突然移動到我的前方，距離太近結果糊掉了。

2 在焦點距離之內卻無法合焦

和距離無關卻無法合焦的現象，通常是由於被攝體過於簡單所引起的。自動對焦時，鏡頭會順著被攝體的輪廓或凹凸動作，單色又平面的物體（如牆壁或天空等等），或是形狀與光線反射不斷變化的物體（如水面等），用自動對焦時不太容易合焦。如果幾次半按快門後仍無法合焦時，請將鏡頭旁邊的按鈕從AF切換成MF，用手動的方式對焦，即可按下快門。

此外，夜間攝影等等比較暗的情形，用自動對焦也不容易合焦。

白色的牆壁或是平面的物體，如果用自動對焦時，相機無法判斷焦點應對在哪裡，有時無法按下快門。先對準接縫或凸出的地方，半按快門對焦後，再回到想拍的構圖攝影。

拍攝天空時，由於距離比較遠，用手動選擇無限大的距離即可攝影。也可以對焦在雲上，加快攝影的速度。

問題

無法按下快門的原因是？

1 進光量不足

用程式模式或快門優先模式等等，設定在手動曝光以外的模式時，有時無法按下快門。這是因為相機會自動判斷光線不足的狀況。這時可以移動到明亮的地方，或是增加進光量，就能按下快門了。無法增加進光量時，可以使用閃光燈，最後手段則是提高ISO感光度來因應。

4

進一步玩樂
數位照片

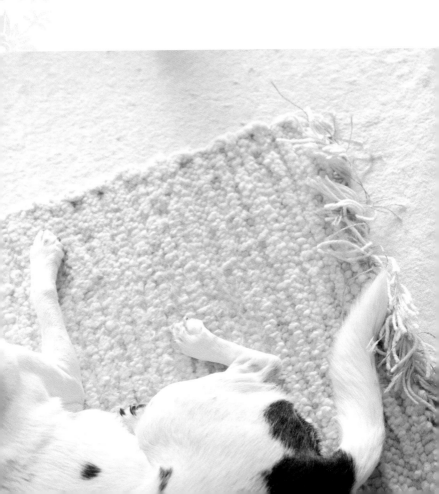

活用照片檔案

用數位相機拍攝的檔案可以沖印、登在部落格或是網站上。底片還要經過沖洗、放大等工程，數位檔案則需要數位的知識與作業。這個部分將介紹檔案格式的基礎知識，以及RAW檔案的顯像等等。

數位照片的檔案格式

用數位相機拍攝的檔案格式主要有RAW格式、JPEG格式等兩種。

所謂的RAW格式是因為RAW在英文表示「未加工」的意思，指的是保持攝影並記錄下來的資訊原本的狀態，資訊量非常多。因此專業攝影師會使用以RAW格式保存的檔案（RAW檔），「顯像」成符合自己意圖的表現。

用電腦無法直接將RAW檔處理成照片影像，一定要經過顯像，也就是輸出成另一個形式的作業。一般來說，讀進電腦之後會輸出成JPEG格式或是TIFF格式的影像檔案。

JPEG格式是普遍使用於網路等媒體，通用性高的格式。在數位相機的設定中，也可以選擇保存檔案格式要使用RAW格式或JPEG格式。選擇JPEG格式時也是先用RAW格式攝影，再於攝影內部轉換（顯像）成JPEG格式。JPEG檔案是不可逆壓縮的檔案。因此，它的資訊量比RAW檔案還少，優點是可以記錄的張數更多，缺點則是每次加工後畫質都會劣化。

RAW檔案的處理方法

RAW檔案要用專用的軟體處理。可以用RAW檔記錄的數位相機都會附贈RAW顯像軟體，請利用這個軟體吧。如果有更高機能的影像編輯軟體的話，也可以處理RAW檔案。

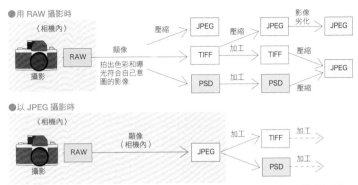

＊JPEG檔案也可以加工 但是影像將會劣化。

RAW格式的檔案副檔名會因品牌而異。Canon的相機是「.cr2」，Nikon的相機則是「.nef」。只要影像編輯軟體可以開啟這些副檔名的檔案，就能進行顯像。

RAW檔的顯像

這裡要舉例，用Adobe Photoshop CS4簡單的說明RAW的顯像方法。

開啟Photoshop，打開RAW檔案，會顯示這樣的畫面。這是Photoshop的顯像功能「Camera Raw」的畫面。這個畫面可以進行簡單的色彩調整與顯像處理。

進行色彩調整後，點擊上方圖像左下的「儲存影像」以保存影像。使用Photoshop，接下來還想進行調整作業時，可以儲存為TIFF格式或PSD格式。

管理照片檔案

用數位相機攝影的檔案會保存於記錄媒體中,持續攝影將會填滿記錄媒體,無法再攝影。這時請先備份到電腦的硬碟裡再刪除記錄媒體內的檔案吧。

備份照片檔案

用USB傳輸線連接數位相機與電腦後,將顯示數位相機的資料夾。基本上只要將這個資料夾複製到電腦的「圖片」資料夾等處,即可完成備份。複製完畢後,將數位相機由電腦取下,刪除數位相機上的影像吧。

可以用USB傳輸線連接數位相機與電腦,或是使用讀卡機將記錄媒體的檔案讀進電腦。

等到電腦顯示數位相機的資料夾之後,複製影像檔資料夾。
複製完畢後,將數位相機由電腦取下,刪除數位相機上的影像。用電腦刪除時,可能會誤刪到剛才複製的檔案,請用數位相機刪除吧。

注意:複製結束後不可以立刻拔除USB傳輸線,先從電腦畫面解除數位相機後再拔除USB傳輸線。

在某些使用環境下，可能會啟動預設的影像瀏覽軟體。也可以使用這個軟體備份。詳情請參閱軟體所附的說明書。

瀏覽照片檔

儲存於電腦內的照片檔，只要使用Photo Viewer等專用的軟體即可舒適的閱覽。除了閱覽之外，還可以依活動整理照片，或是進行簡單的編輯。這裡要介紹幾個Photo Viewer。

● PaintShop Photo Express 2010（Corel http://www.corel.com/）Win

本軟體除了整理與編輯照片檔之外，還可以使用照片製作月曆等等，具備各種應用的機能。對應Windows系統。

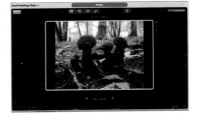

● iPhoto（Apple http://www.apple.com.tw）Mac

內建於蘋果的iMac與MacBook的軟體。啟動iPhoto，將照片資料夾拖曳到視窗內即可讀入電腦。除了閱覽和整理之外，也具備簡單的編輯機能。也可以直接顯示RAW檔。

加工照片檔案

當拍攝的影像和自己想要的印象不同
時，只要使用影像編輯軟體，即可變更
照片的色澤與尺寸。這個部分要簡單的
說明利用 Adobe Photoshop CS4 調整
的方法。Photoshop 的「影像」選單內
彙整了調整或與影像尺寸相關的機能。

將照片變更為印刷用途

數位相機的檔案是 RGB 格式。也可以用這個格式印刷，但是商業印刷
的墨水通常是用 CMYK 構成的。為了提昇色彩的重現性，應變更為
CMYK 格式。

從「影像」選單的「模式」
選擇「CMYK」。

關於 RGB 與 CMYK

從電腦螢幕或數位相機的液晶螢幕
看到的照片，與印刷時使用的照片
色彩種類不同。畫面表現的色彩是
由光構成的，相對的，以紙張表現
的色彩則是由墨水構成。光是由各
種不同色彩的光線構成的，組合紅
（Red）、綠（Green）、藍（Blue）

即可形成所有的顏色。這三種色彩
的光稱為「光的三原色」。

相對的，組合青（C）、洋紅
（M）、黃（Y）這三色也可構成所
有的色彩。這三色稱為「色彩三原
色」，主要用於印刷等用途。通常
會再加上黑（K）配合這三色。

色彩調整的基礎

想要調整色彩時，應使用色彩平衡機能。使用這個機能之後，可以變更影像含有的6色（青、紅、洋紅、綠色、黃色、藍）比率，以調整色澤。

從「影像」選單的「調整」選擇「色彩平衡」。

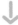

「色彩平衡」畫面顯示決定各色比率的水平游標，分別拖曳各色與調整。試著將青與紅的水平游標拖曳至青的那一端。

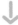

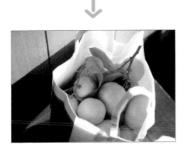

紅光（紅）減弱，青光（青）增加。

調整明度

可以將偏暗的照片調亮,相反的也可以將照片調暗。

此外,也可以調整對比的強弱。

從「影像」選單的「調整」選擇「亮度/對比」。

顯示「亮度/對比」的畫面。將「亮度」的水平游標往右側拖曳就會變亮,從左側拖曳則會變暗。對比也用同樣的方式移動水平游標,即可調整強弱。

照片變亮了。

調整色調

調整照片的色相與飽和度。可以自己進行較細的調整，也可以選擇預設的方式，即可簡單的調整。

從「影像」選單的「調整」
選擇「色相/飽和度」。

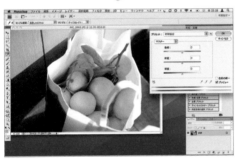

開啟「色相/飽和度」的畫
面。

微調明暗的「曲線」

「曲線」機能可以微調明度與對
比。使用這個機能後，只要改變圖
表曲線的畫法，即可調整已輸入的
影像。

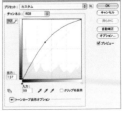

想要顯示曲線時，請從
「影像」選單的「調整」
選擇曲線。

用預設的方式調整

選擇 Photoshop CS4 預設的選項，即可簡單的調整影像。點擊「色相/飽和度」畫面的「預設」的右側，即可選擇預設的設定。這裡要介紹各別的效果。

●氰版

用深淺的青色表現光的明暗。

●紅色增量

強調紅色系。

●黃色增量

強調黃色系。

●深褐色

變成深褐色的照片。

●增加飽和度、增加更多飽和度

適度增強飽和度。想要更強調的話可以選擇「增加更多飽和度」。

●舊樣式

呈現有如舊照片般比較灰暗的色澤。

黑白照片

即使是彩色照片檔，只要利用Photoshop即可輕易改成黑白照片。改成黑白照片後將會失去色彩資訊，請保留原本的檔案另存新檔吧（→P151）。

從「影像」選單的「調整」選擇「黑白」。

顯示「黑白」的畫面。確認照片後點擊「確定」。參考P151，另存新檔。
如果使用版本的「調整」沒有「黑白」項目，只要將「飽和度」的水平游標拖曳到左側就會變成黑白。

讓黑白照片呈現底片的風格

勾取「黑白」畫面下方的「著色」。即可呈現復古的底片風格（→P148）。

裁切照片

只想裁切照片的一部分時，請使用裁切機能。

開啟想要裁切的照片，點擊「裁切工具」。

拖曳並選擇想要裁切的範圍。確認選擇範圍，接著點擊兩次。

完成裁切。

將照片的尺寸縮小

用郵件傳送照片，或是顯示於網頁時，將尺寸縮小、減輕容量後，作業上比較方便。這裡舉例介紹將照片解析度縮小的方法。

開啟照片，選擇「影像」選單的「影像尺寸」。

開啟「影像尺寸」的畫面，在「像素尺寸」的「寬度」輸入「800」。「高度」則會配合原本影像的長寬比自動輸入。輸入完畢後點擊「確定」。

照片縮小了。

進一步玩樂數位照片

保存照片檔案

完成調整和加工後，另存新檔吧。

選擇「檔案」的「另存新檔」。

 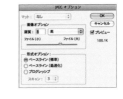

開啟「另存新檔」的畫面。刪除原本的檔名，輸入新的檔案名稱。選擇想要的保存位置。設定完畢後點擊「儲存」。

儲存格式為 JPEG 時，將顯示設定壓縮率的畫面。視需要變更壓縮率，點擊「確定」。

用「另存新檔」的理由

儲存時可以使用「儲存檔案」與「另存新檔」等兩種。「儲存檔案」不會留下加工前的檔案，而是以同一個檔案名稱儲存。另一方面，

「另存新檔」則會保留加工前的檔案，儲存一個新的檔案。用另存新檔的方式儲存，加工失敗時也可以重新來過。

151

數位照片的玩樂方式

用數位相機拍攝的照片可以發揮數位的特徵，有各種不同的玩樂方式。這裡要介紹部分方式。

數位相框

這是數位版的相框。可以顯示儲存於記錄媒體中的照片檔案。經過固定的時間就會更換照片，也可以播放幻燈片，除了照片的功能外，也可以顯示時鐘或月曆等功能。

SONY的數位相框DPF-D72N

MEDIAFUN印象館（http://www.mediaFun.com.tw/）。使用專用的免費軟體編輯相簿後訂購。特徵是自行編輯後，可以選擇喜歡的版面與設計。

相簿

將數位相機拍攝的照片製成相簿的服務。尺寸有包含一般大小的平裝相簿，也有硬殼的精緻相本，完成的相簿讓人想要永遠放在身邊保存。

照片分享網站

將自己拍的照片上傳到網路上的網站,與全世界
的人分享。看過照片的人也可以留言,也可以進
行簡單的編輯。

照片分享網站,Flickr(http://www.flickr.com)

EPSON Colorio me E-530C

相片印表機

這是數位照片專用的印表機。
對應L尺寸或明信片大小的機種
外型相當輕巧,幾乎都有方便
攜帶的把手。只要放進記錄媒
體,再選擇所需的照片即可列
印,不用電腦也可以簡單的列
印。

網路沖印服務一覽

透過網路也可以沖洗數位照片。
這裡要介紹較具代表性的服務。

銀箭線上網路沖印通

http://www.photofast.com.tw/default.asp

由老牌快速沖印的先驅——銀箭彩色所經營的網路沖印服務。除了沖洗數位相機的照片之外，還有提供將數位照片印製成相簿、寫真書、影像禮品等等服務，所有的服務都可以利用網路訂購。

7-ELEVEN 數位影像服務

http://www.openhut.com.tw

由國內第一大超商通路7-ELEVEN所經營的網路沖印服務。分布據點多、方便快速是他最大的優勢，除了相片沖洗外，一樣有個人化商品、禮品、以及ICASH的客製化，服務種類多元化！

攝影寫真美術館一覽

東京都寫真美術館

URL：http://www.syabi.com/

地址：東京都目黑區三田1-13-3惠比壽gardenplace內 電話：03-3280-0099

入江泰吉記念奈良市寫真美術館

URL：http://www1.kcn.ne.jp/~naracmp/

地址：奈良縣奈良市高畑町600-1 電話：0742-22-9811

岡田紅陽寫真美術館

URL：http://www15.ocn.ne.jp/~o-k.muse/okada.html

地址：山梨縣南都留郡忍野村忍草2838-1四季之杜・押の公園 電話：0555-84-3222

植田正治寫真美術館

URL：http://www.japro.com/ueda/

地址：鳥取縣西伯郡伯耆町須村353-3 電話：0859-39-8000

箱根寫真美術館

URL：http://www.hmop.com/

地址：神奈川縣足柄下郡箱根町強羅1300-432 電話：0460-82-2717

奈良市寫真美術館

URL：http://www.dnp.co.jp/museum/nara/nara.html

地址：奈良市高畑町600-1 電話：0742-22-9811

桑原史成寫真美術館

URL：http://www.town.tsuwano.lg.jp/kuwabara_photo/

地址：島根縣鹿足郡津和野町後田71-2 電話：0856-72-3171

福島市寫真美術館

URL：http://www.f-shinkoukousha.or.jp/hanano-shashinkan/

地址：福島縣福島市森合町11-36 電話：024-534-9777

清里照片藝術美術館

URL：http://www.kmopa.com/

地址：山梨縣北杜市高根町清里3545-1222 電話：0551-48-5599

富士Film Wave寫真美術館

URL：http://www.fujifilmmuseum.com/

appendix

索引

appendix

PROFILE

Miho Kakuta

攝影師。1977年生於三重縣。
先師事於攝影師小林幹幸先生，於其工作室服務，後成為一位自由工作者。
曾拍攝雜誌、CD封面、廣告等等，被攝體多樣化包括人物、動物、風景等等，擅長將
光線與色調應用於攝影之中。積極於個人展與團體展發表作品，2009年出版個人第
一本攝影集「AHURURU」。

http://www.mihokakuta.com

TITLE

相機女孩　按下快門前的必學秘訣

STAFF

		STAFF (JAPAN)	
出版	三悅文化圖書事業有限公司	封面設計	吉村朋子（デジカル デザイン室）
作者	Miho Kakuta	攝影	かくたみほ
譯者	侯詠馨	專欄攝影	上杉さくら（編集部）
		企劃・編輯	山本雅之（毎日コミュニケーションズ
總編輯	郭湘齡	編輯	田淵豪（デジカル）
責任編輯	闕韻哲		
文字編輯	王瓊苹		
美術編輯	李宜靜		
排版	執筆者設計工作室		
製版	王子彩色製版企業有限公司		
印刷	桂林彩色印刷股份有限公司		

代理發行	瑞昇文化事業股份有限公司
地址	台北縣中和市景平路464巷2弄1-4號
電話	(02)2945-3191
傳真	(02)2945-3190
網址	www.rising-books.com.tw
e-Mail	resing@ms34.hinet.net

劃撥帳號	19598343
戶名	瑞昇文化事業股份有限公司

初版日期	2010年12月
定價	280元

國家圖書館出版品預行編目資料

相機女孩　按下快門前的必學秘訣 ／
かくたみほ作；侯詠馨譯.
-- 初版. -- 台北縣中和市：三悅文化圖書，2010.11
160面；12.8×18.8公分

ISBN 978-986-6810-20-0 (平裝)

1.攝影技術　2.數位攝影　3.數位影像處理

952　　　　　　　　　　　　　　99021654

SHASHIN NO TORIKATA KIHON BOOK by Miho Kakuta
Copyright © 2010 Miho Kakuta
All rights reserved.
Original Japanese edition published by Mainichi Communications Inc.
This Traditional Chinese edition is published by arrangement with
Mainichi Communications Inc., Tokyo in care of Tuttle-Mori Agency,Inc., Tokyo
through Keio Cultural Enterprise Co., Ltd., Taipei County , Taiwan.